看見

最美的風景

法鼓山

義工身影

李東陽 攝影

目次

無私奉獻的義工之美

在法鼓山的許多活動場合中，常可看到一位低調而內斂的攝影師身影，他的認真與安定的特質，使他與環境融為一體，讓鏡頭前的每位主人翁，幾乎忘了相機的存在，而於鏡頭前展現真實的面貌。

他是李東陽菩薩。一九九六年間，當法鼓文化正在尋覓一位具新聞專業的攝影師時，在友人的推薦下，成為法鼓文化特約攝影，因此走進法鼓山。近二十年的歲月中，他為法鼓山記錄了無數珍貴的歷史鏡頭，留下了許多令人懷念的聖嚴師父身影，呈現了老、中、青義工菩薩無私奉獻、成就大眾的動人故事。

這本攝影集，時間橫跨二〇〇三年迄今的漫長歲月。故事以法鼓山世界佛教教育園區為起點，而後隨著僧俗四眾菩薩的行腳，延展於全臺各地，並綻放於斯里蘭卡及中國大陸四川等地。猶記得二〇〇五年，法鼓山世界佛教教育園區落成啟用，聖嚴師父勉勵我們，法鼓山園區落成，僅是一個成功的開始；落成後，當為世界人類做更多的奉獻。這本攝影集在十年後問世，使我們看見法鼓山成長的軌跡，別具意義。

東陽菩薩認為，義工是最美的法鼓山風景，他於後記如此寫著：「我看見了，也希望有更多人看見。」翻閱他所拍攝的每一張相片，我也從法鼓山義工之美，領受動人之處，借此分享，或許東陽菩薩也能認同。

一、願心，是自安安人最自在的風景。在法鼓山團體，僧俗四眾都是義工，各自安住於所扮演的角色，盡心盡力第一。我常引用聖嚴師父的一段話：「奉獻即是修行，安心即是成就。」以利他的願心來成長自己，心安便是自在的修行體驗。

二、家人支持，是義工奉獻最和樂的風景。義工以時間、心力及資源奉獻眾人，這分功德，亦有一分家人支持。可以說，每位義工背後，都代表一個家庭的護持。

三、四眾和合，是法鼓山團體最美的風景。法鼓山以三大教育，落實整體關懷，僧俗四眾則在其中共學成長，體現和合、法喜的生命共同體真義，是我認為最動人的法鼓人文風景。

東陽菩薩是法鼓山團體第一位聘任的專業攝影工作者，在他身上，則散發著義工精神，任何需要他支援的時候，他一定全力配合，讓法師與專職菩薩們，深為敬佩和感恩。

他曾分享，拍攝無須預設立場，就讓畫面說故事，讓觀賞者擁有故事的詮釋權，作品才能鮮活。讀者若能從這本攝影集，見到真實而富有故事性的法鼓山風景，雖然是沒有立場的立場，卻因此看見了慈悲與智慧的人間道場。

法鼓山方丈 釋果東

歲
月
.
十
年

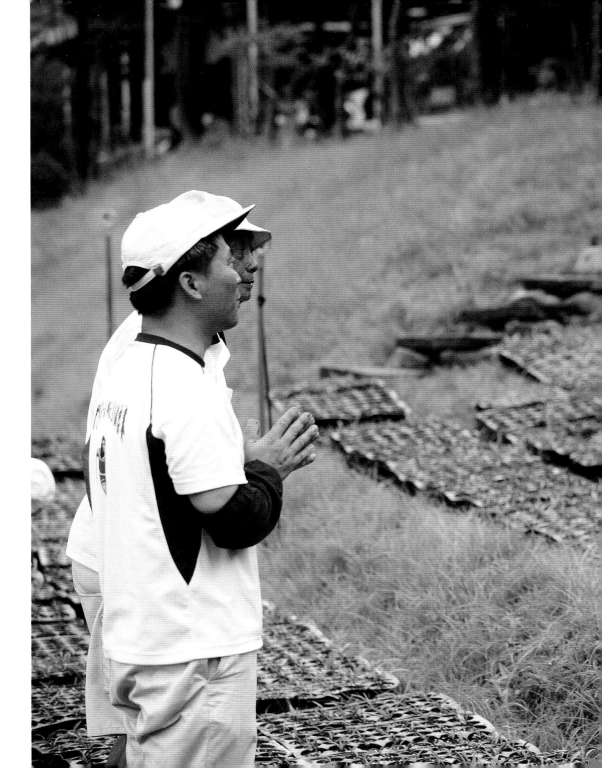

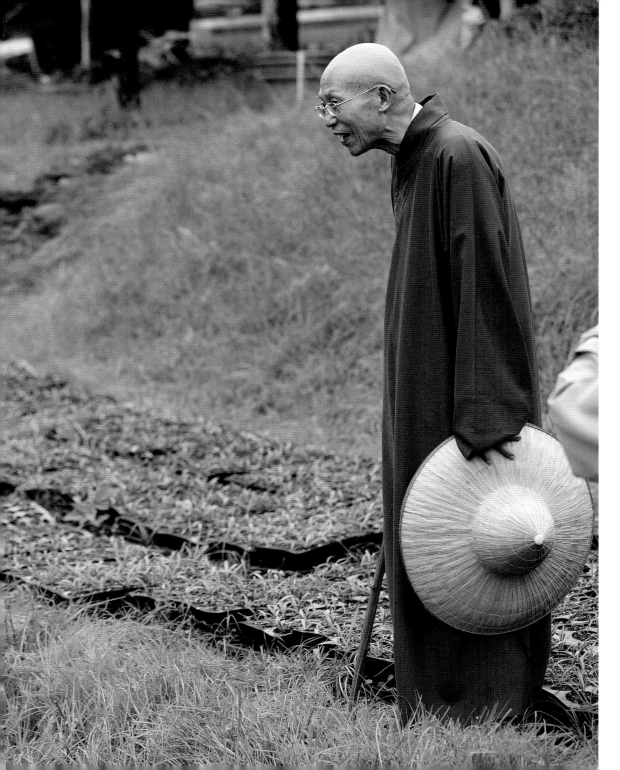

法鼓山世界佛教教育園區於2005年落成，

至2015年屆滿十年，

十年的教育、關懷與弘法之路，

一路走來，

除感恩法鼓山創辦人聖嚴法師在人間播下悲願，

增長人們的慈悲與智慧，

更感念每一位默默成就法鼓山的義工菩薩。

法鼓十年，最想讓人們看見什麼？

什麼是法鼓山最美的風景？

是建築？是植物？是佛像？還是四季與晨昏的變化？

在回顧過往歲月的過程中，

我們發現了一個最合適的答案——義工身影。

在義工菩薩身上，

看見人心之美，

看見最真誠質樸的生命力，

看見願心與願力，

更能夠體驗到「淨土在人間」。

第
一
部

法鼓山的一草一木、一石一土，

法鼓山的每一個據點、每一場法會、每一次禪修，

每一個對內、對外的活動，

都是義工菩薩們的心力所促成。

沒有義工，就沒有法鼓山，

法鼓山之所以存在，

法鼓山的理念能夠延續與拓展，

都有賴於義工們的付出與奉獻。

走入法鼓山，

在交通、香積、環保、景觀、導覽、接待、醫療、場地等工作中，

處處可見法鼓山義工「忙得快樂，累得歡喜」的身影。

走出法鼓山，

在「每一個有需要的地方」，

從社區、災區到海外，

法鼓山義工都留下了深深足跡。

在走入與走出之間，

開啟的正是人人心中原本即存在的無盡寶山。

在走入與走出之間，看見風景

讓我們走在一條回家的路上
走回心靈的家
實踐一場與生命的約定
且行且珍惜
愈走愈堅定

走入法鼓山

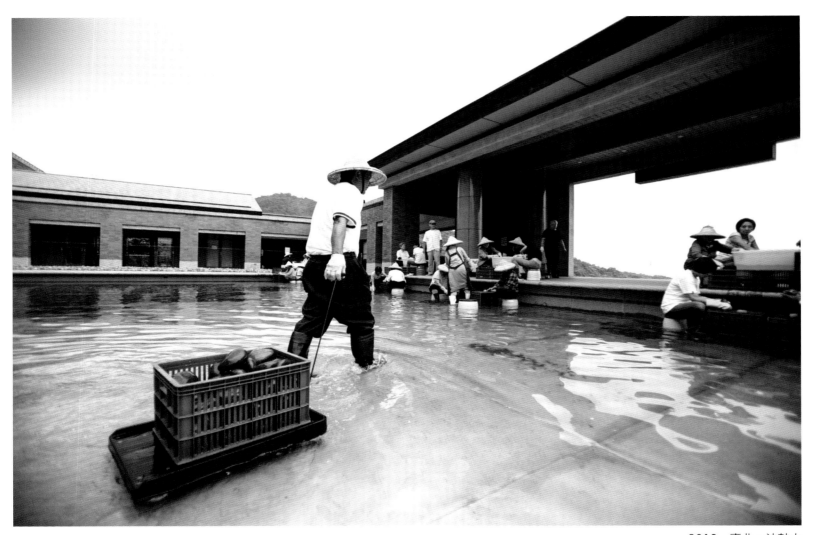

2012　臺北，法鼓山

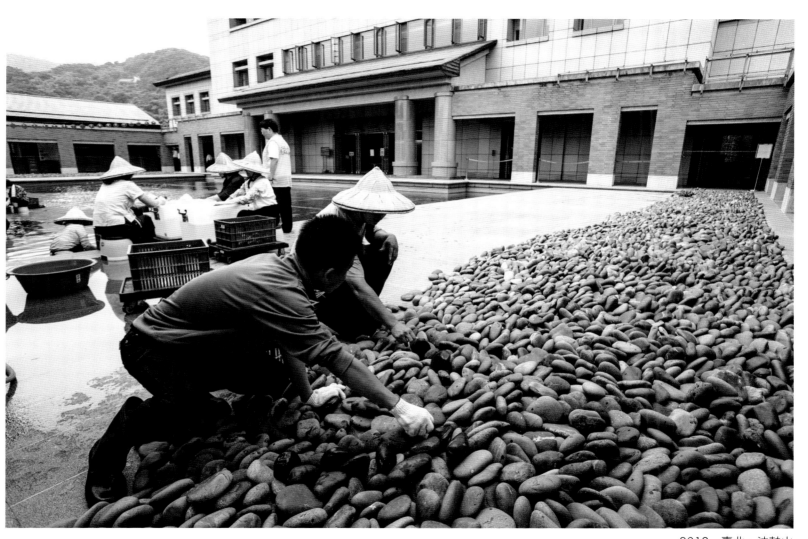

2012　臺北，法鼓山

2013　臺北，農禪寺

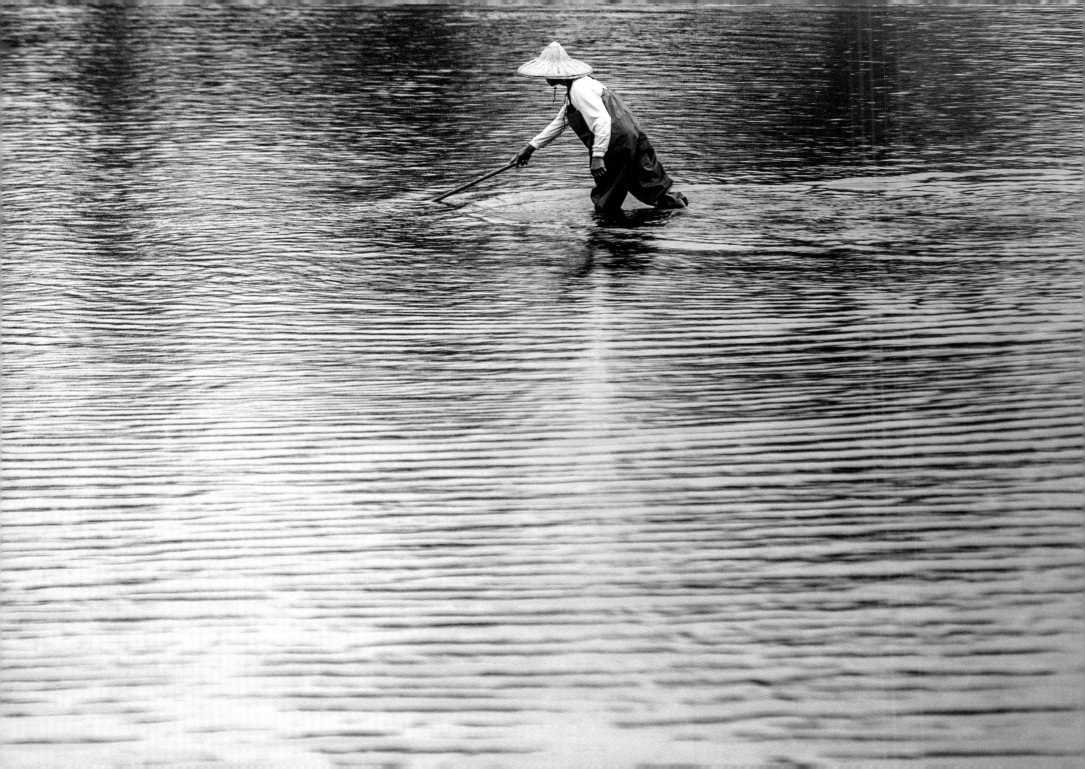

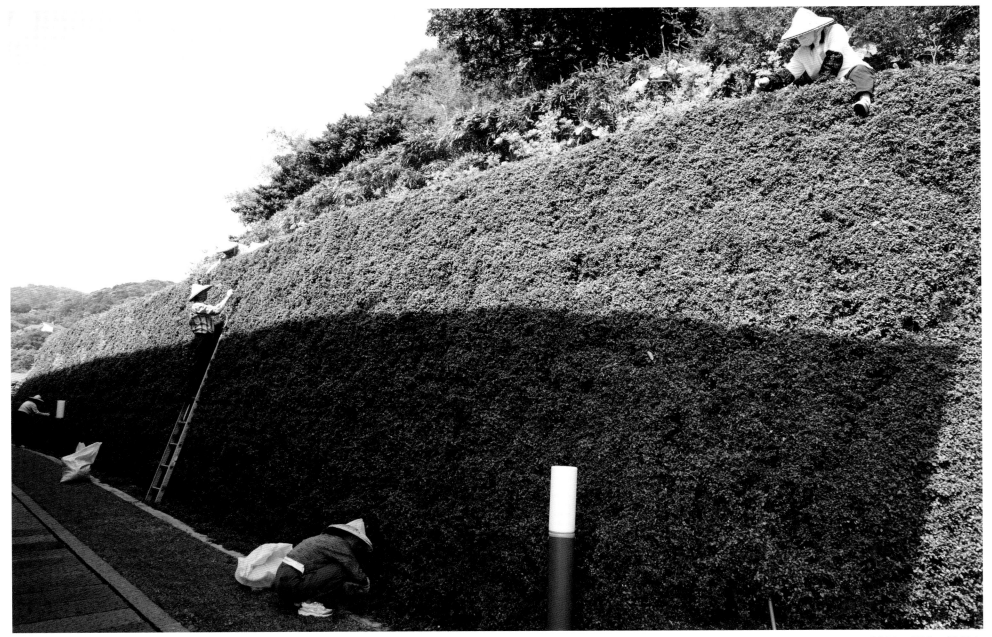

2013　臺北‧法鼓山

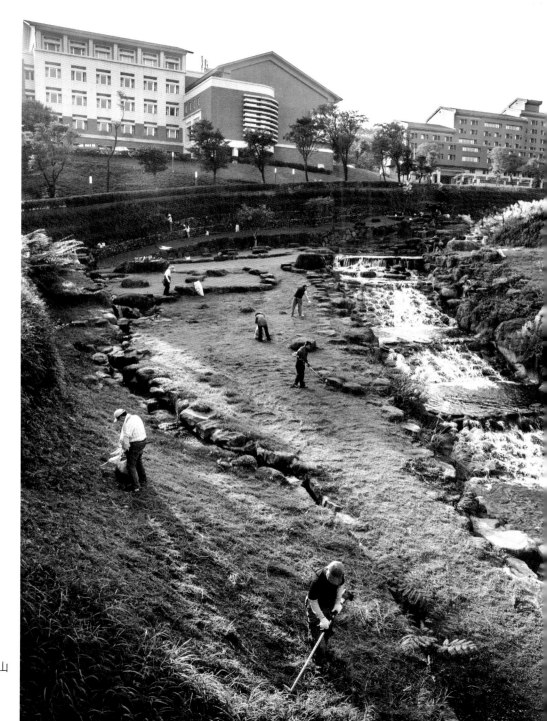

2013　臺北，法鼓山

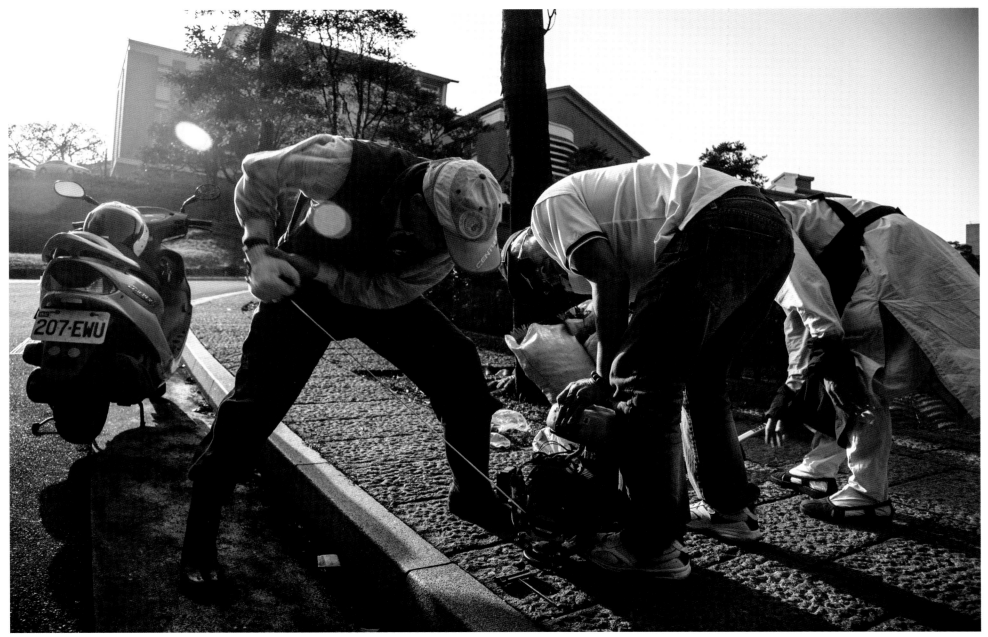

2013　臺北，法鼓山

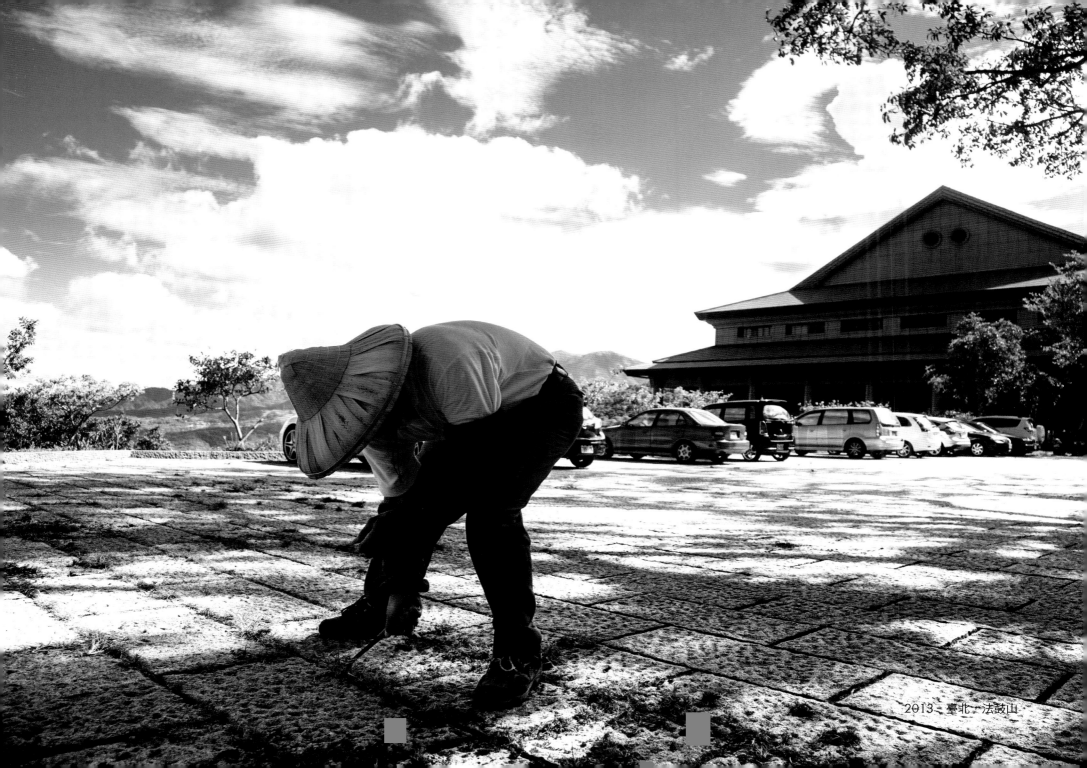

2013．臺北．法鼓山

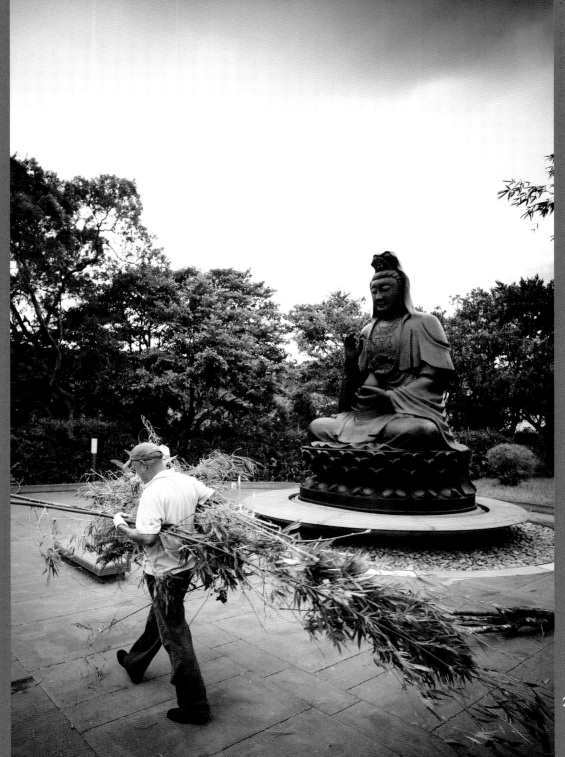

2013　臺北，法鼓山

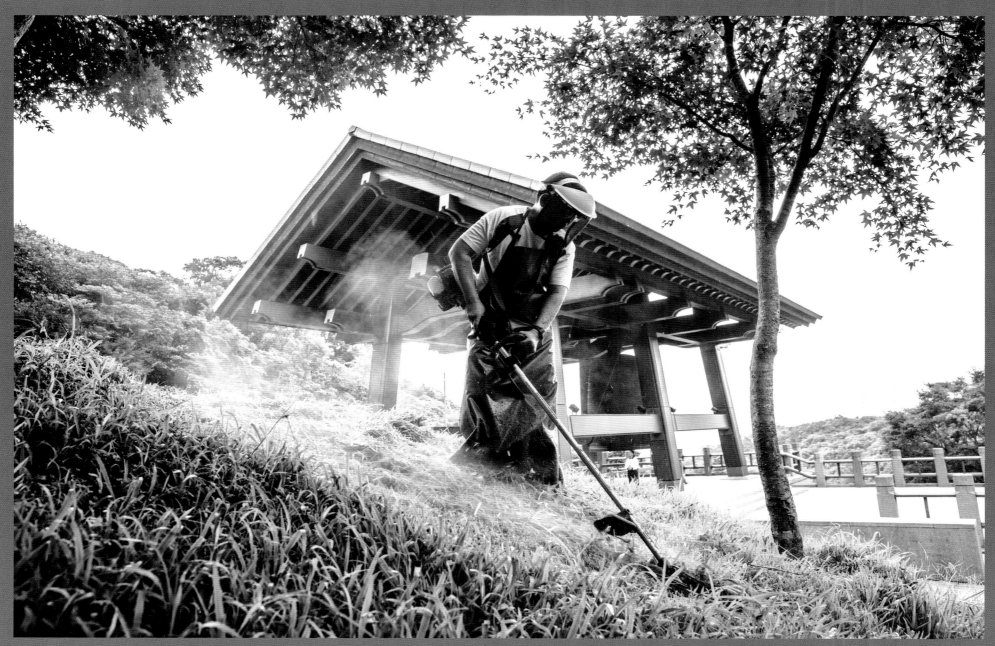

2014　臺北，法鼓山

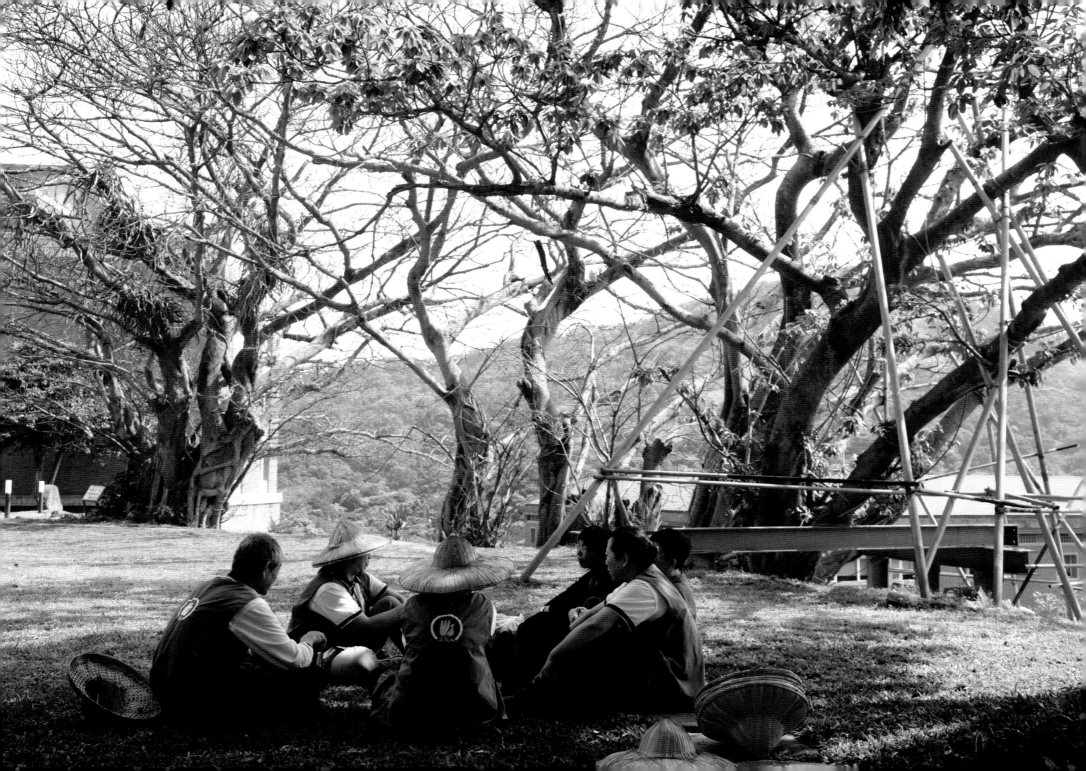

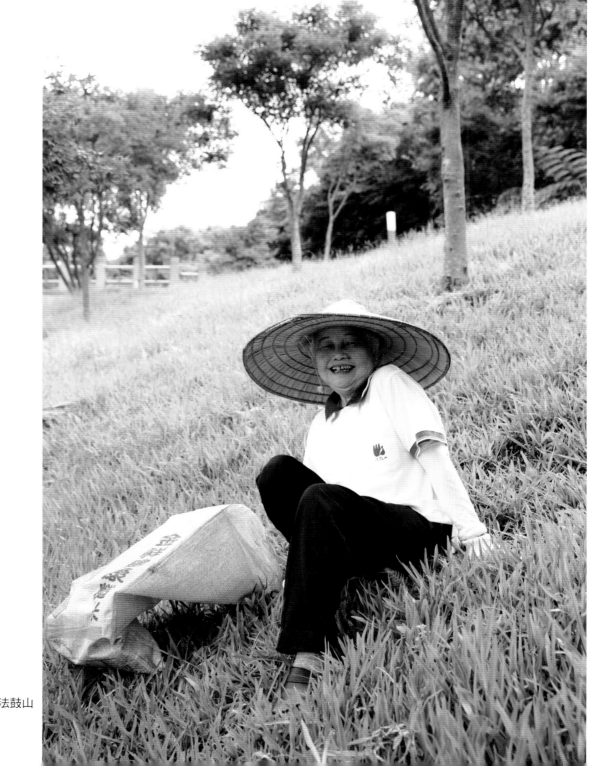

2013　臺北，法鼓山　　　　　　2014　臺北，法鼓山

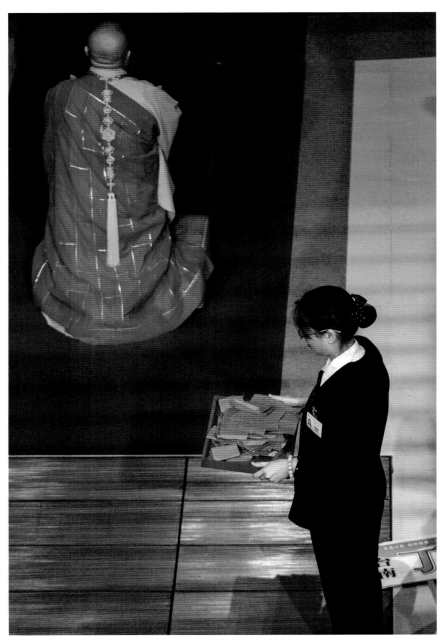

2010　臺北，法鼓山

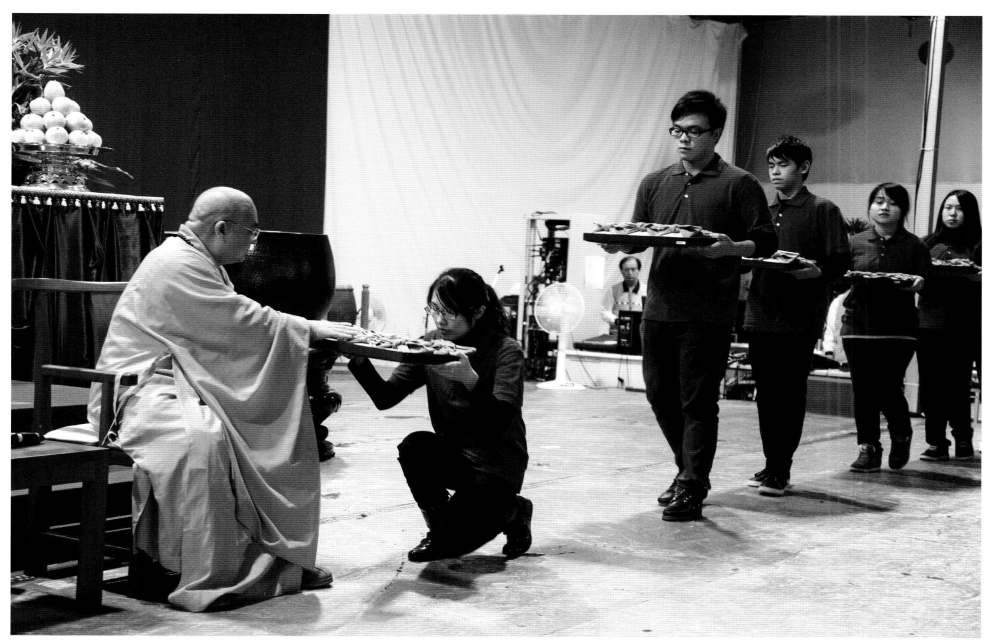

2012　臺北，農禪寺

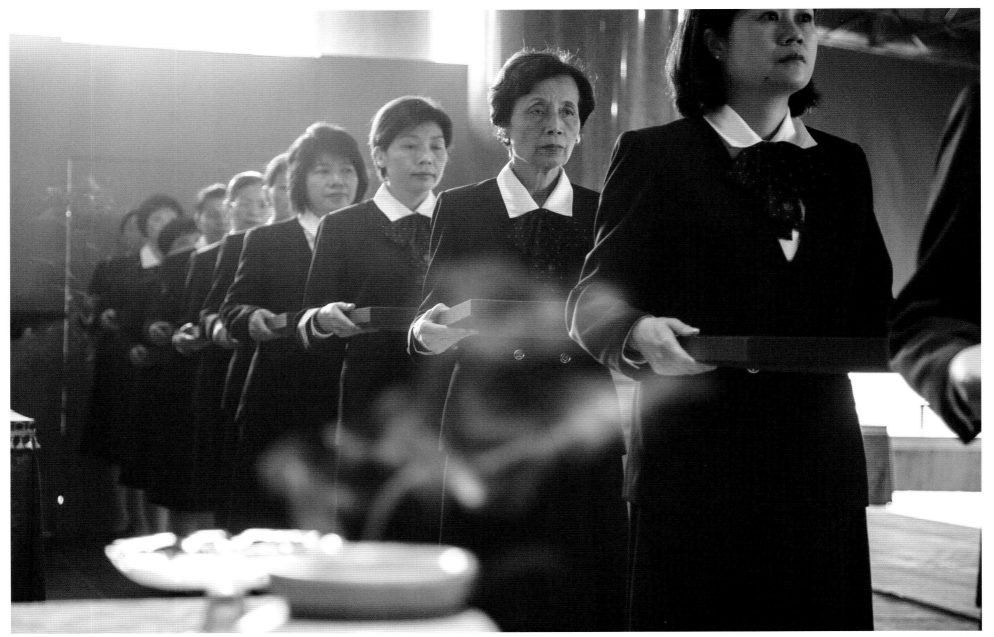

2008　臺北，法鼓山

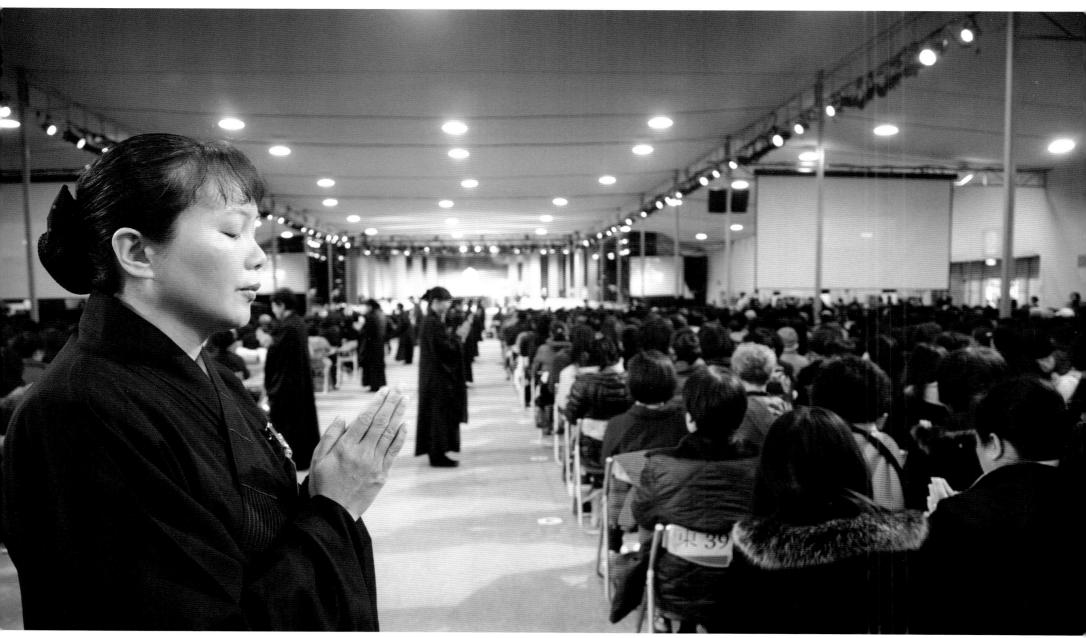

2012　臺北，農禪寺

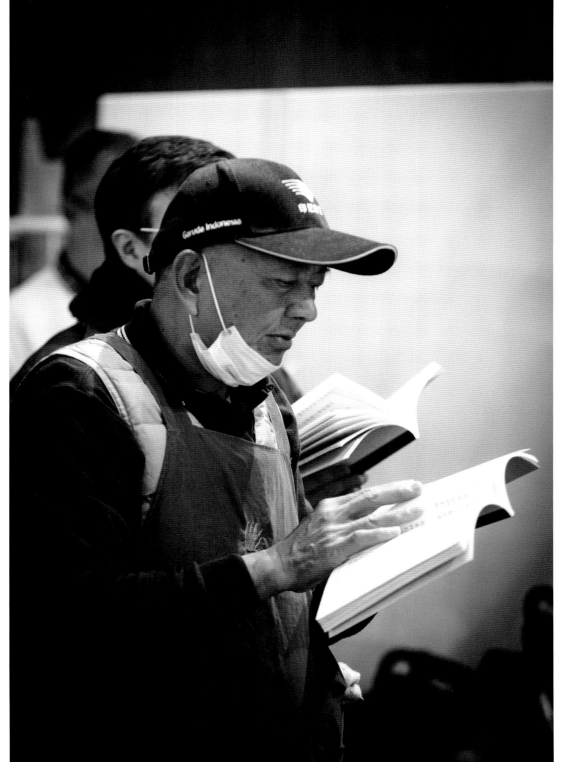

2013 臺北，法鼓山

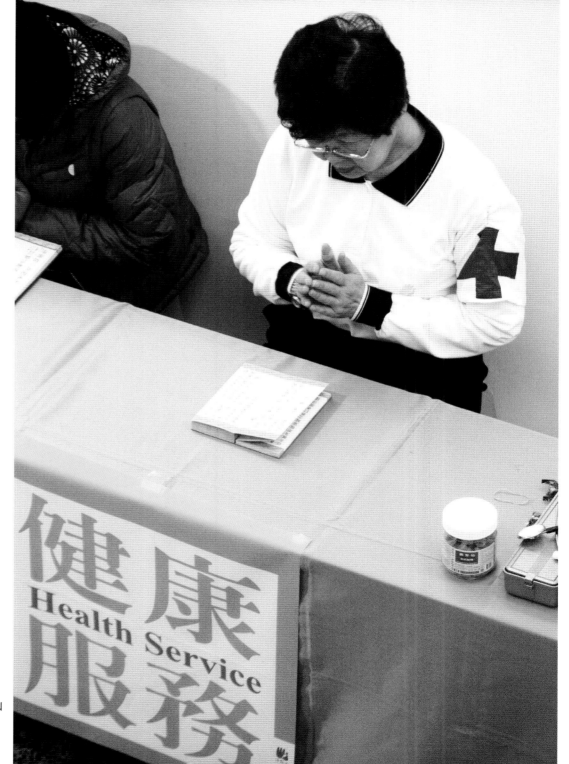

2009　臺北，法鼓山

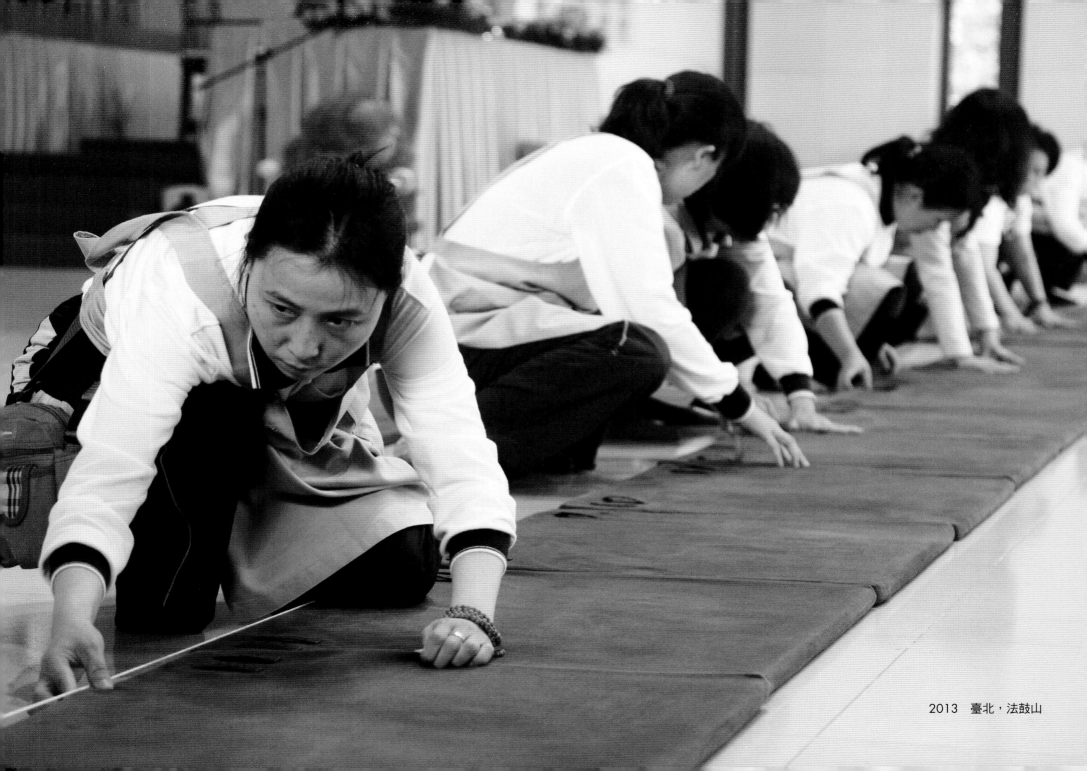

2013　臺北，法鼓山

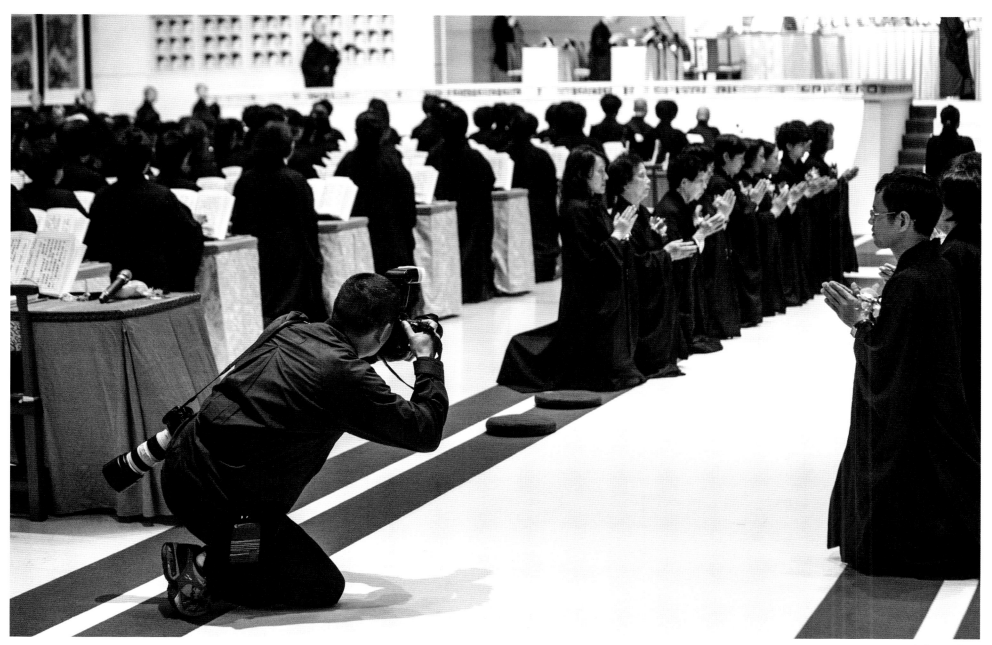

2009　臺北，法鼓山

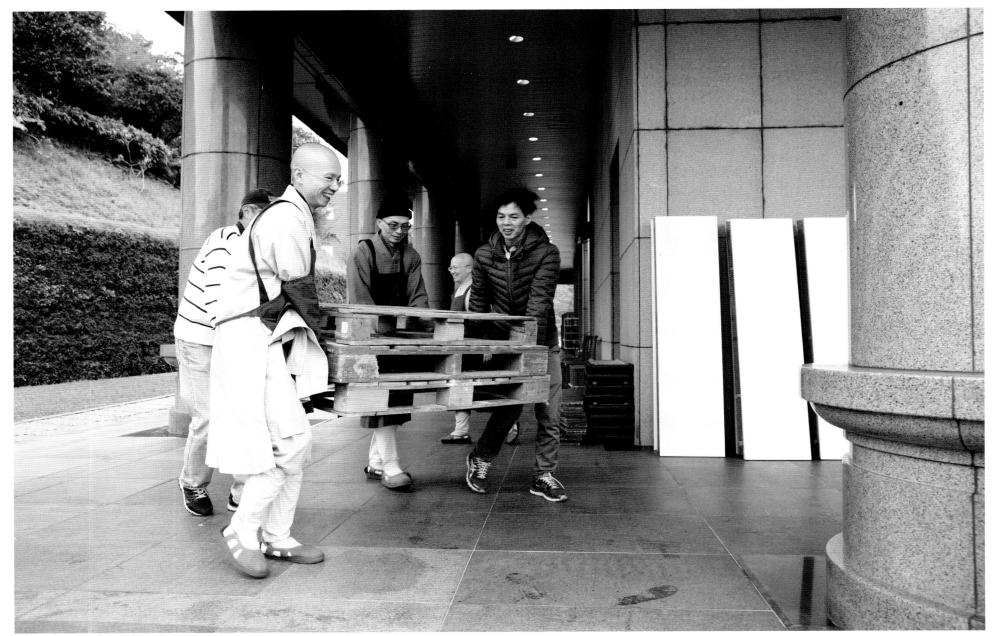

2014　臺北・法鼓山

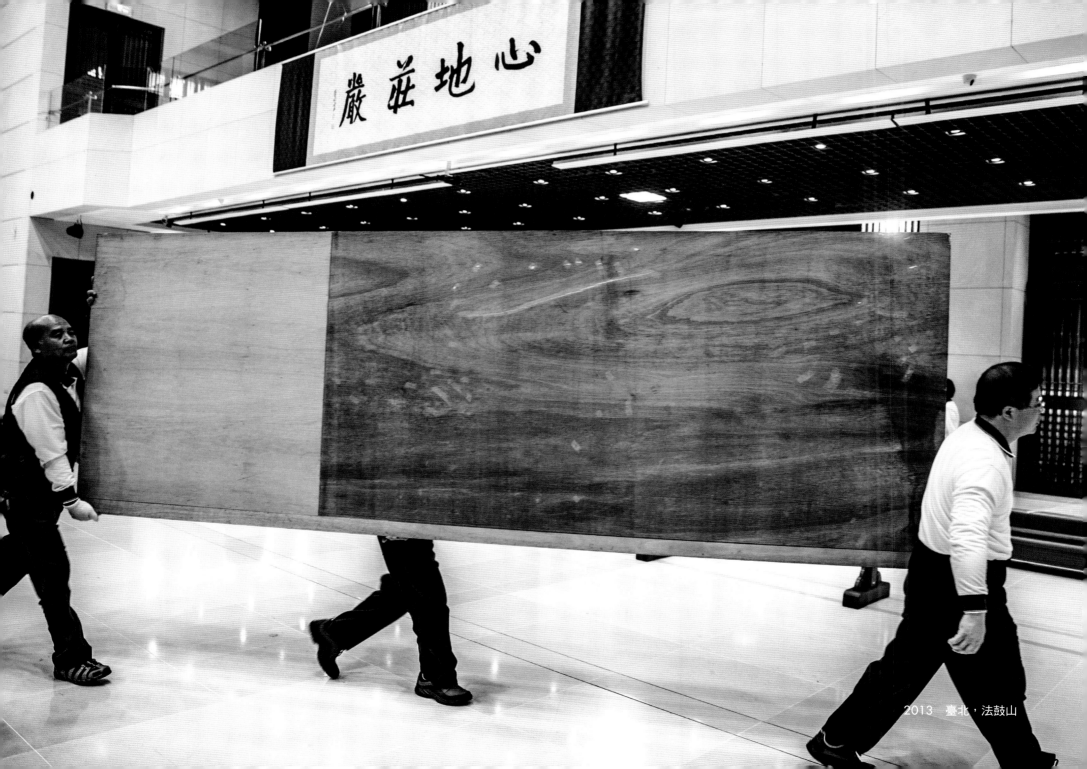

2013　臺北，法鼓山

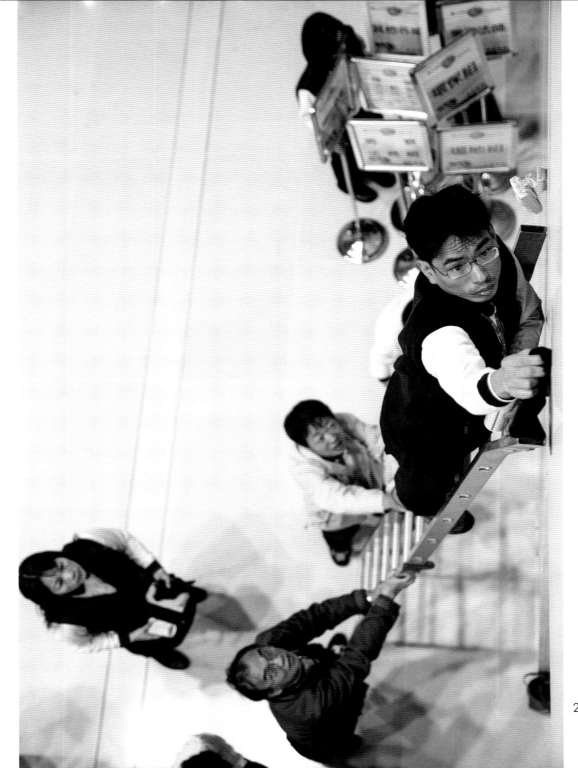

2013　臺北，法鼓山

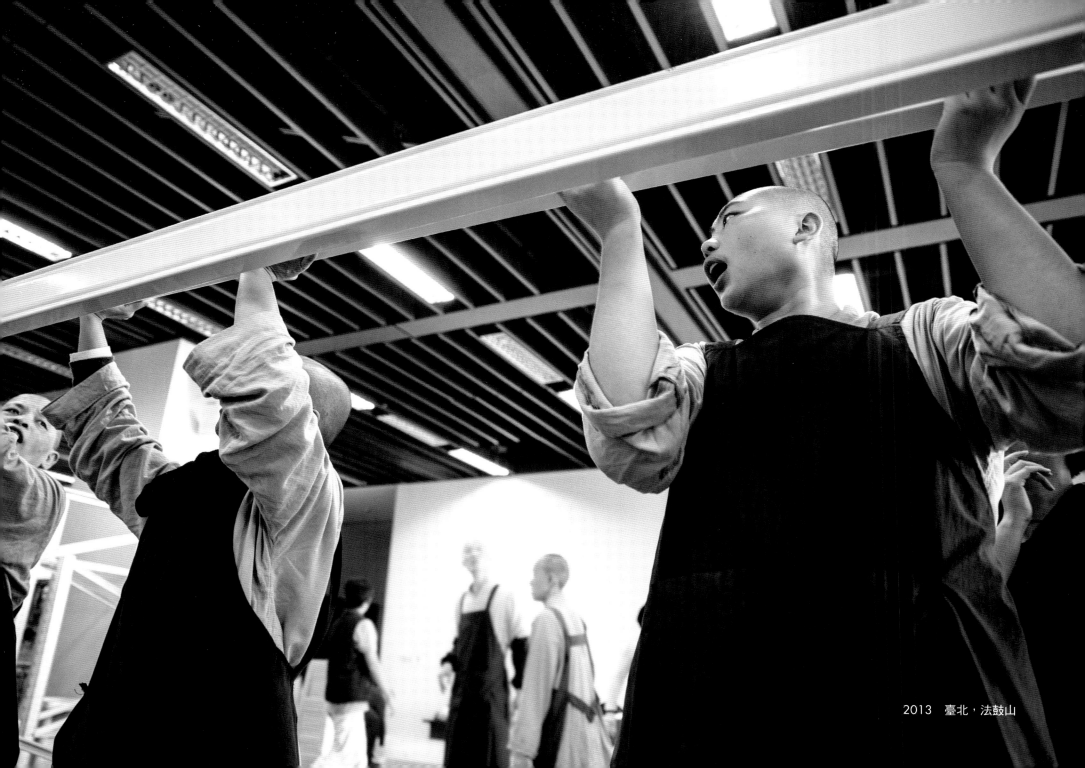

2013　臺北，法鼓山

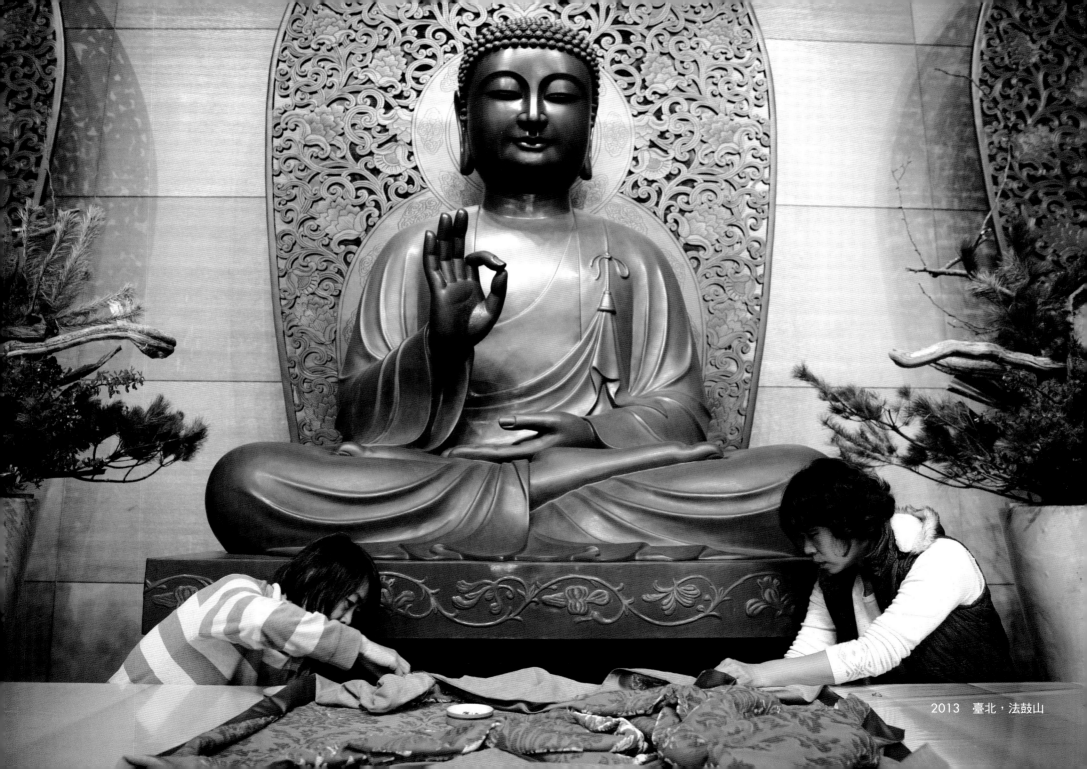

2013　臺北·法鼓山

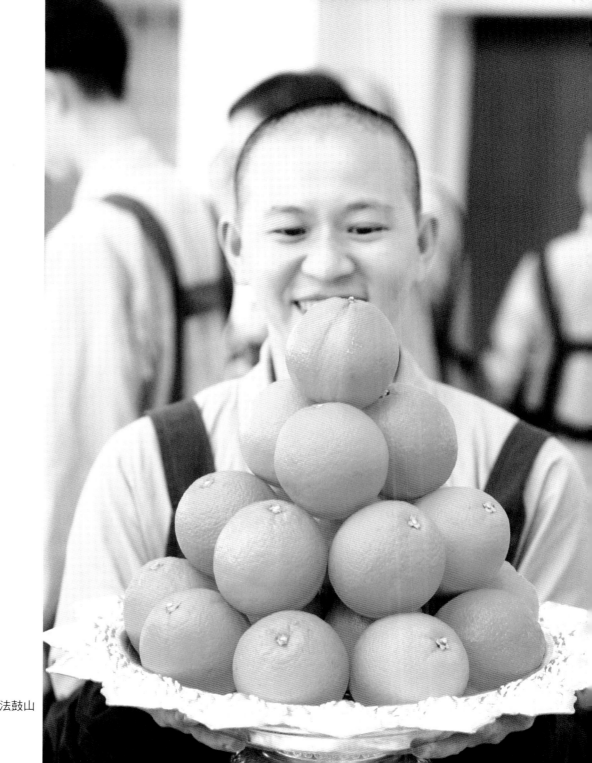

2013 臺北・法鼓山

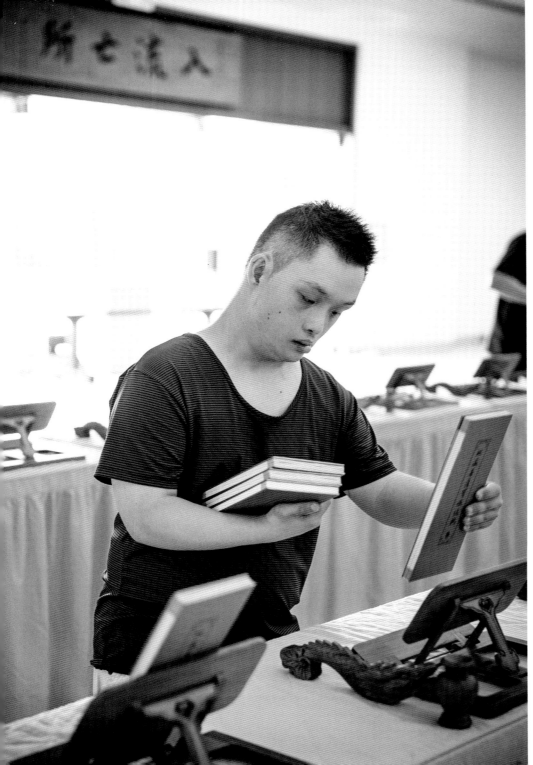

2014　臺北，法鼓山

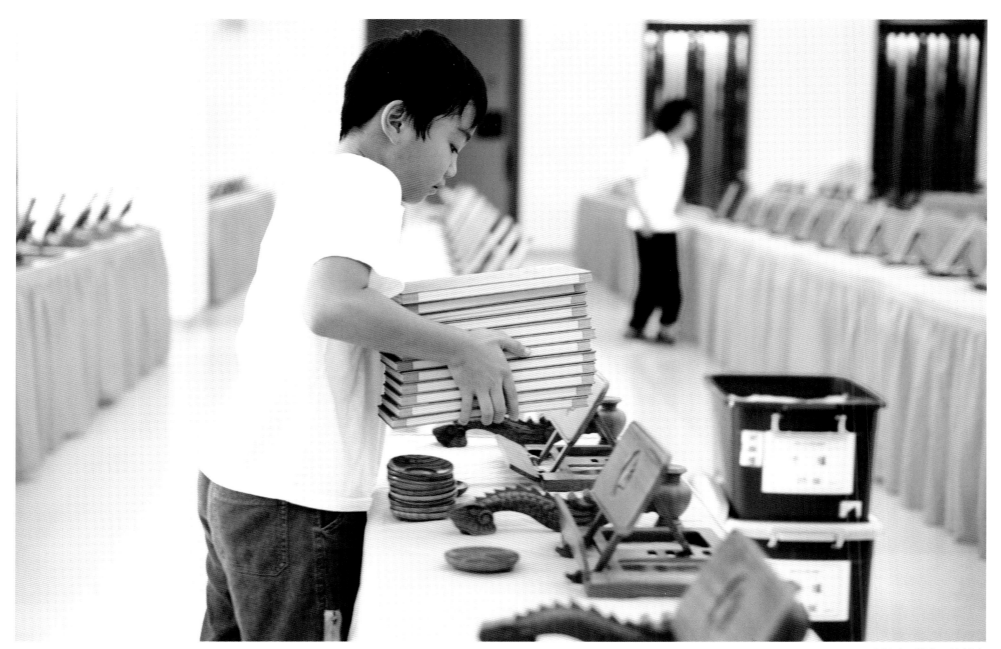

2014　臺北，法鼓山

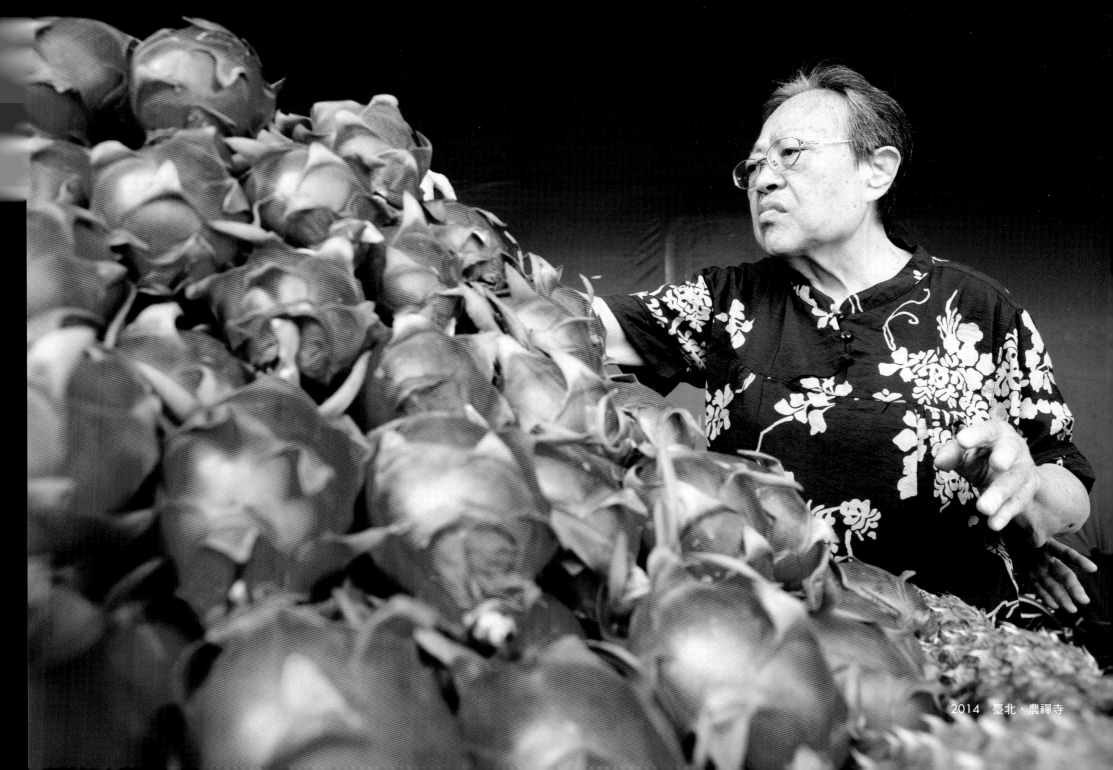

2014　臺北・農禪寺

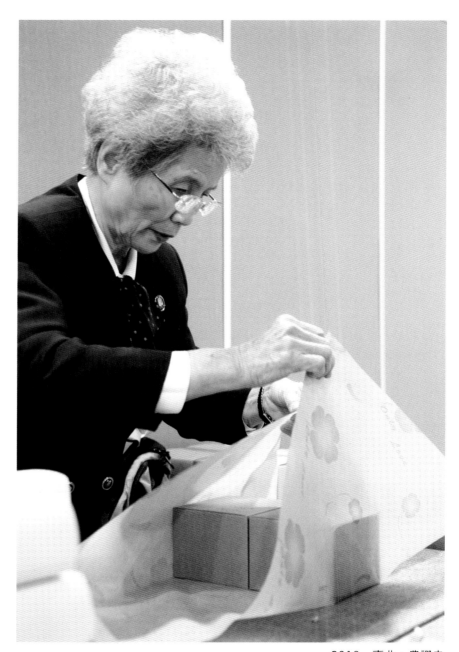

2013　臺北，農禪寺

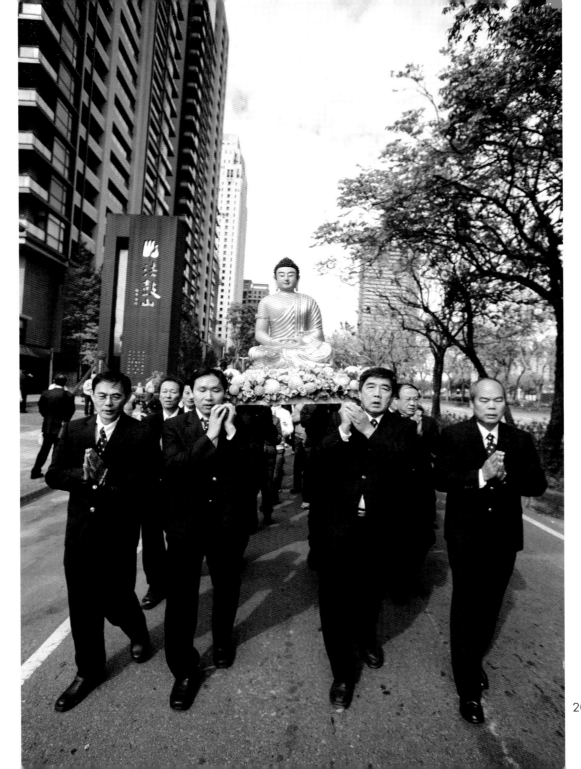

2011　臺中，臺中分院

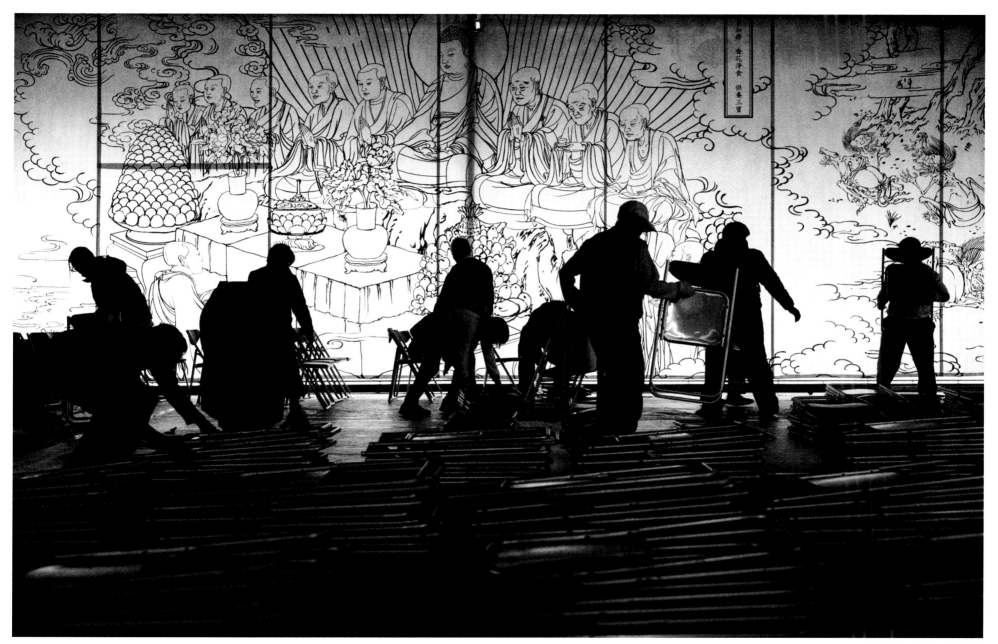

2014　臺北・法鼓山

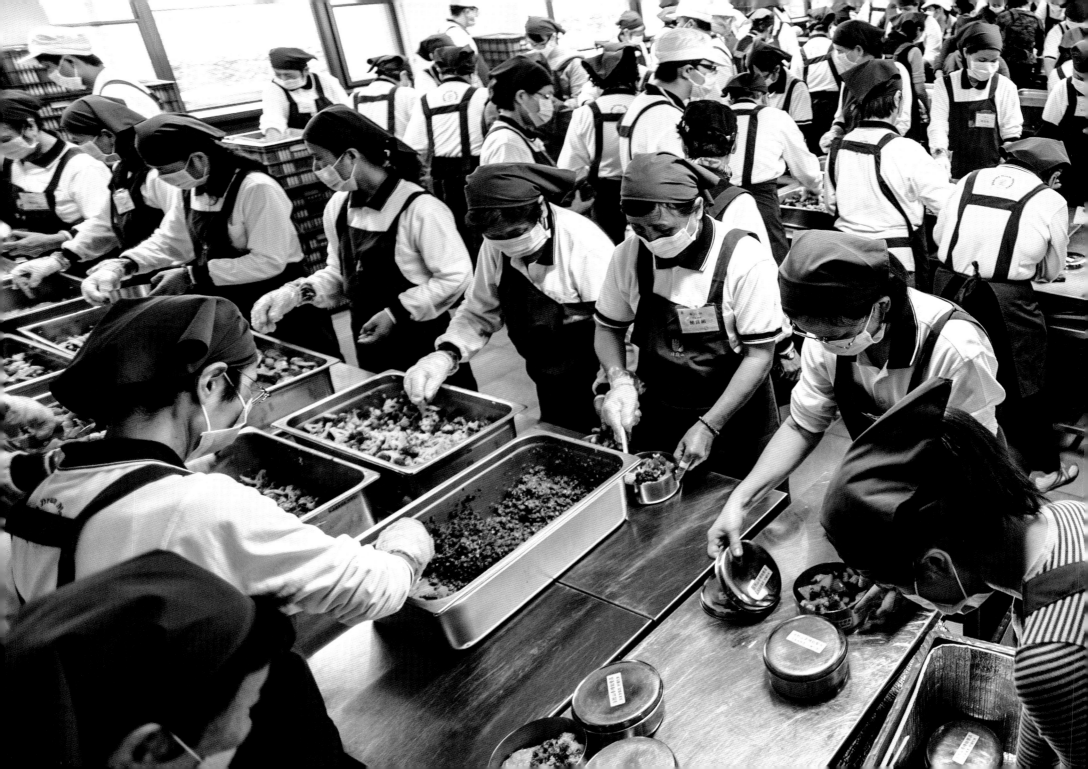

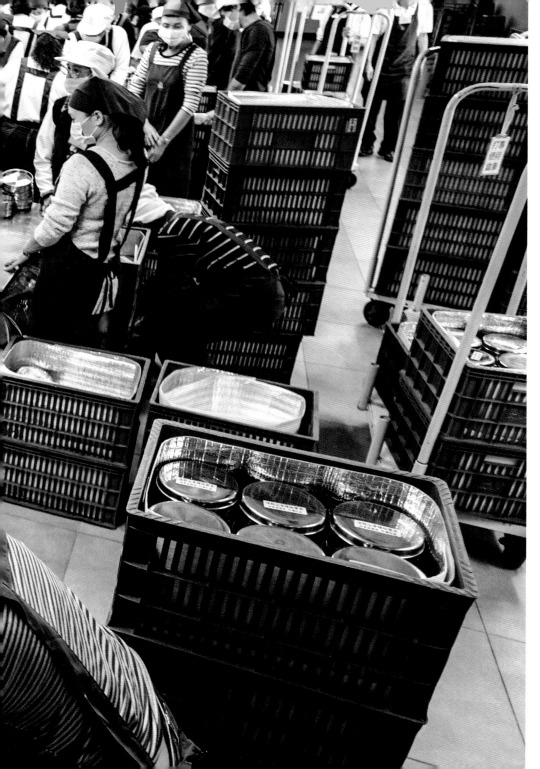

2012　臺北，法鼓山

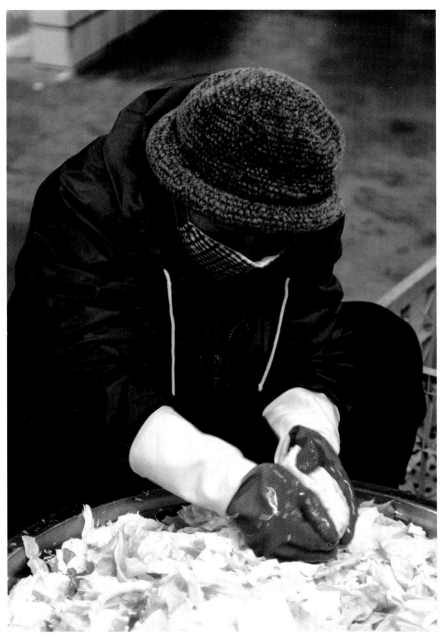

2003 臺北，法鼓山

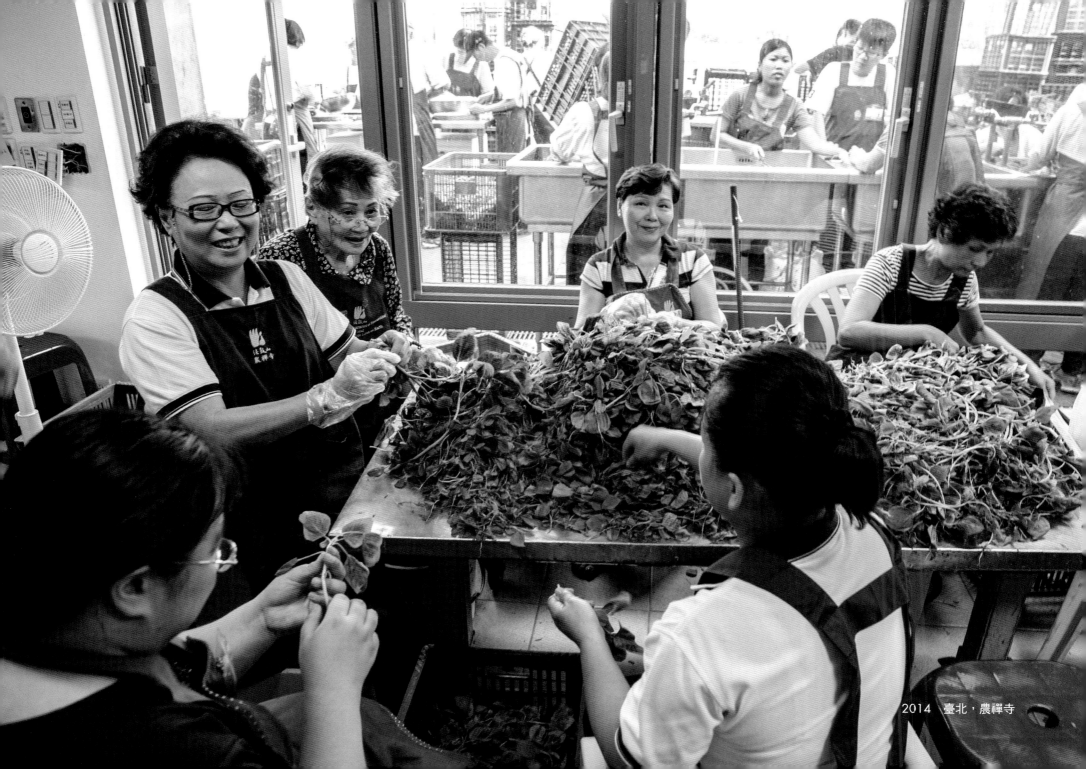

2014 臺北，農禪寺

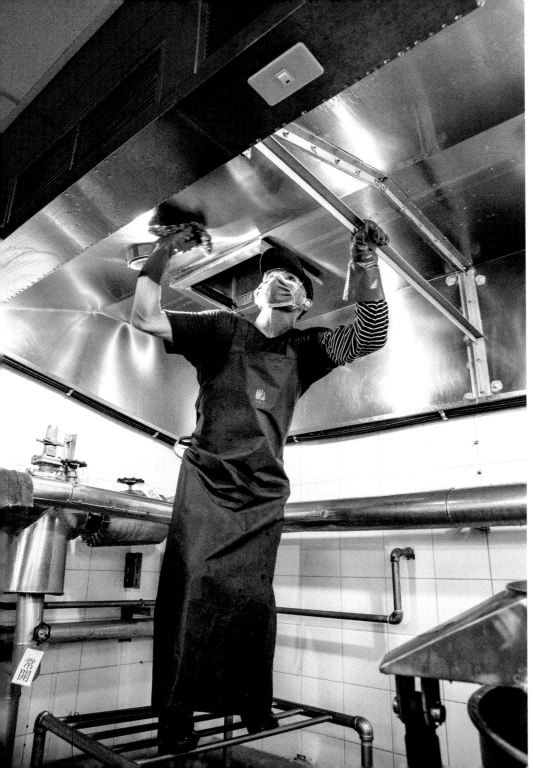

常開

48

2014　臺北，法鼓山

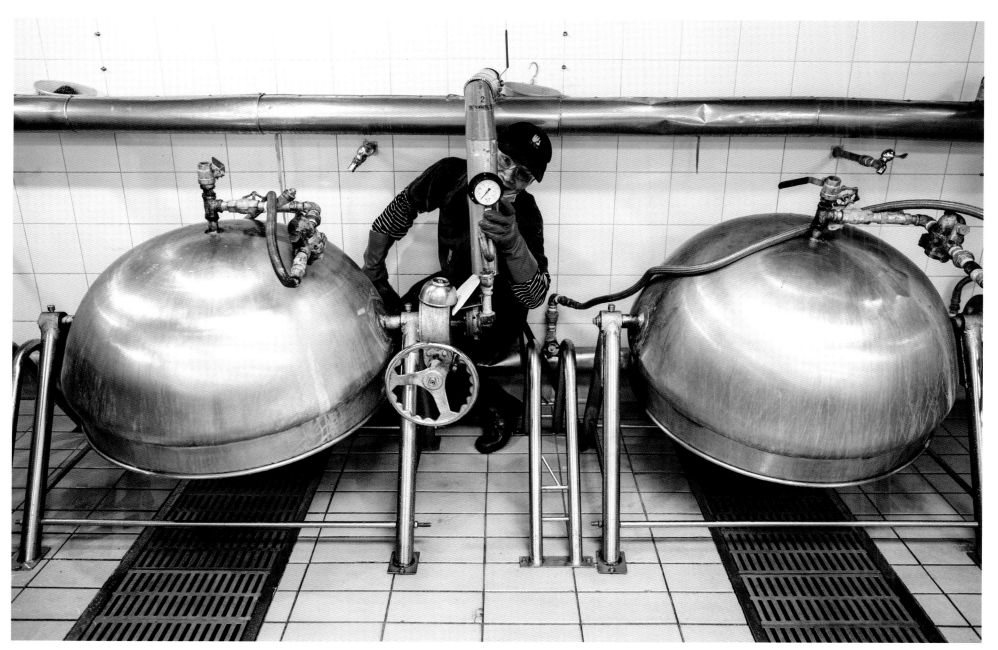

2014 臺北，法鼓山

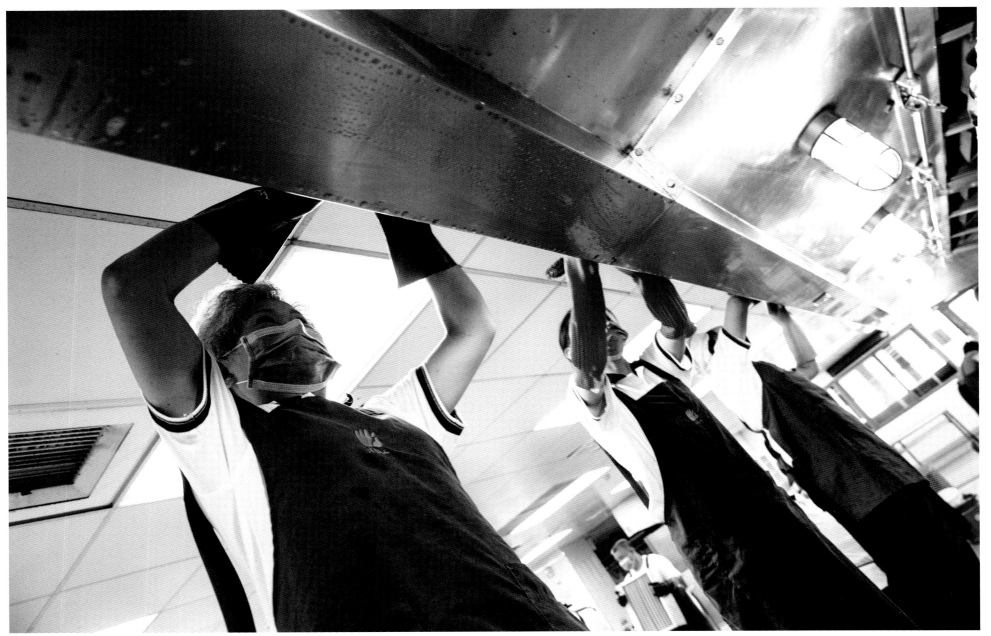

2014　臺北，法鼓山

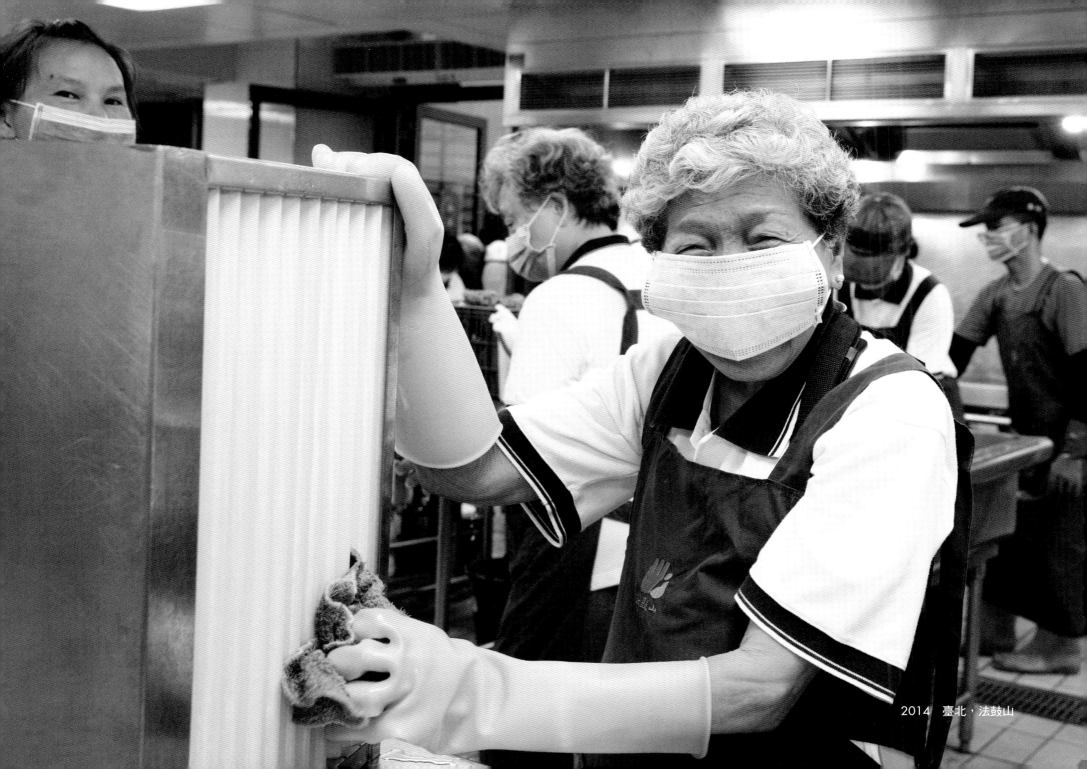

2014　臺北・法鼓山

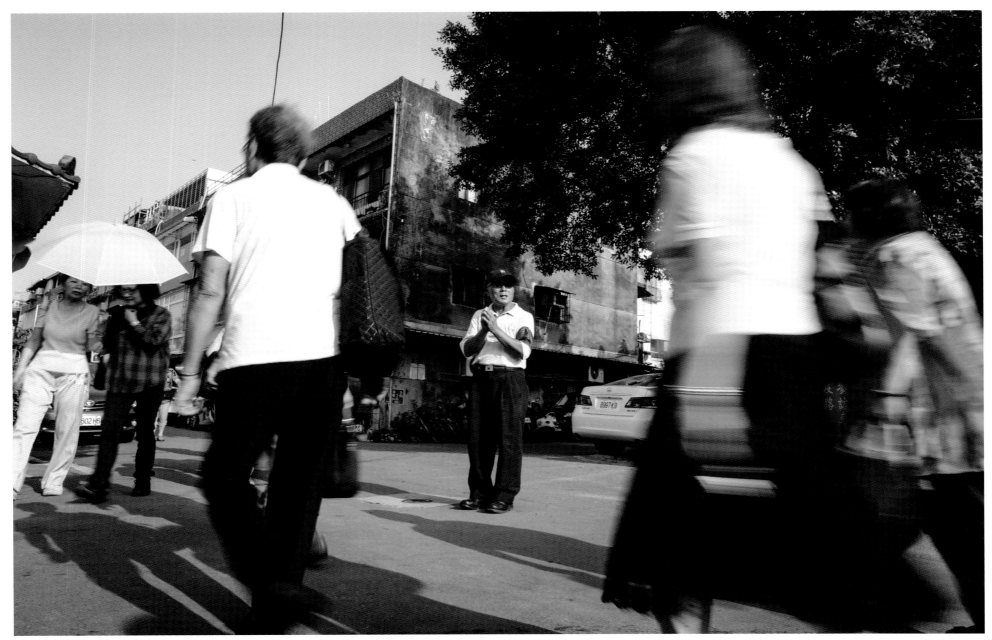

2014　臺北，農禪寺

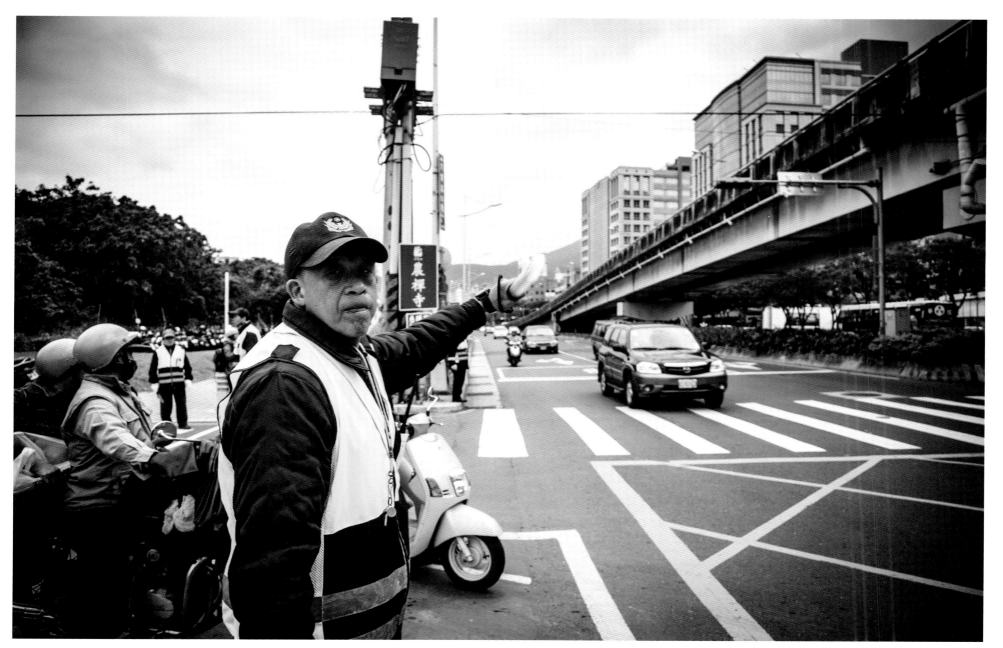

2012　臺北，農禪寺

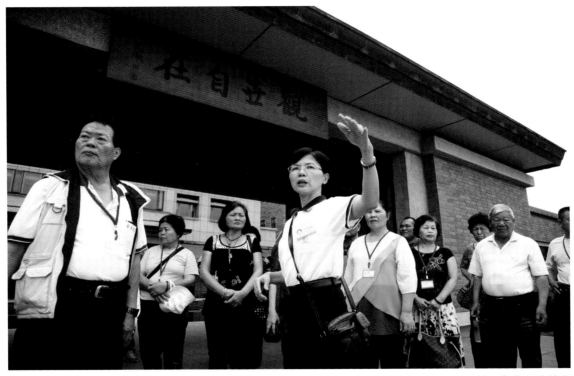

2014　臺北，法鼓山

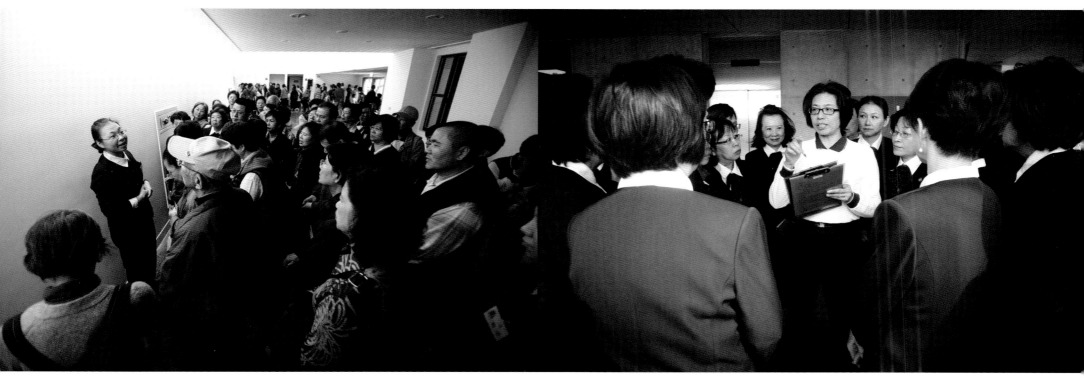

2009　臺北，法鼓山　　　　　　　　　　　　　　　　　　　　　　2013　臺北，農禪寺

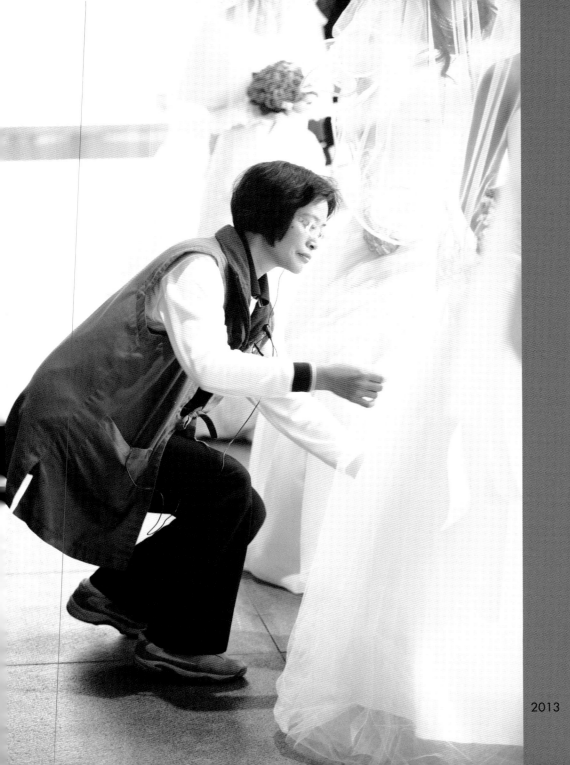

2013　臺北，法鼓山

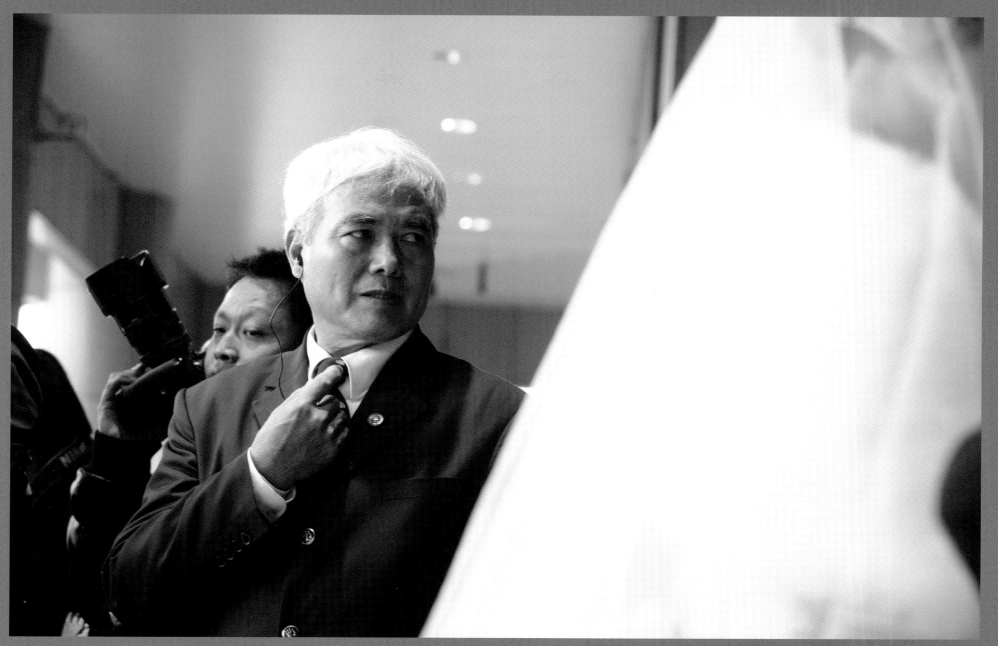

2013　臺北，法鼓山

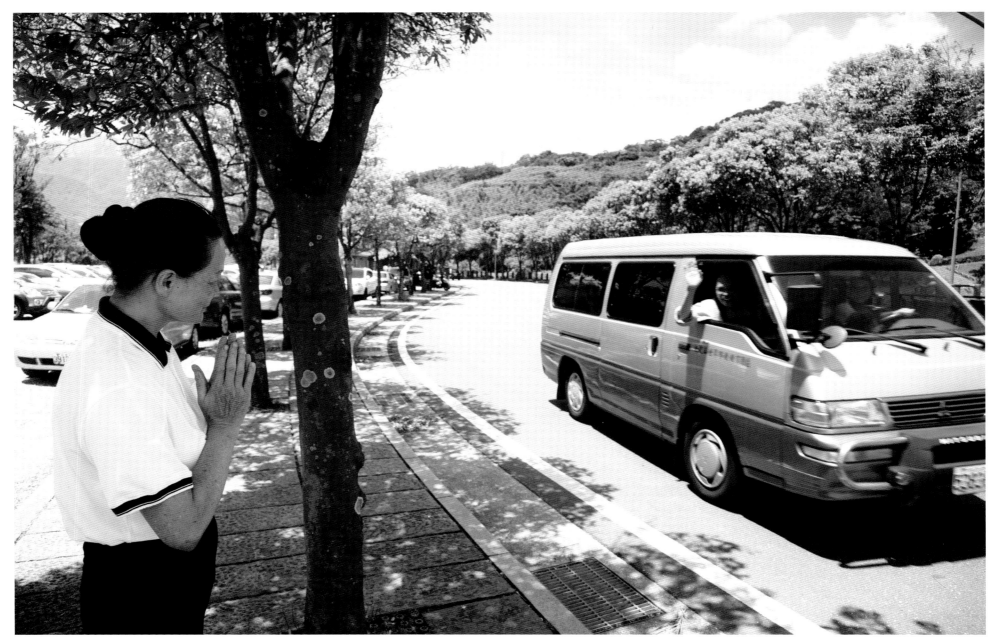

2013　臺北‧法鼓山

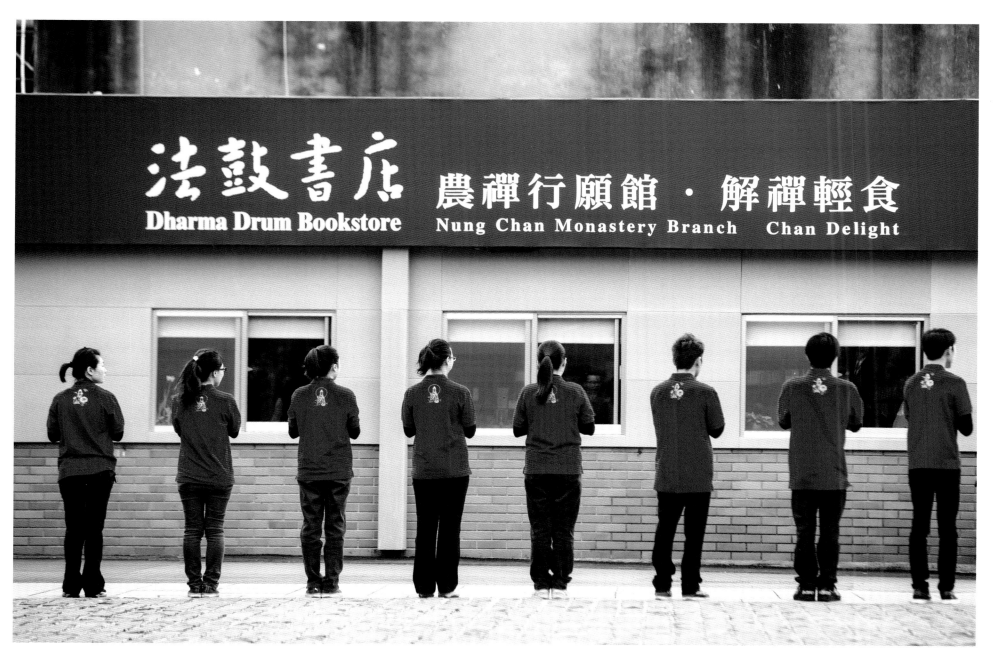

2013 臺北，農禪寺

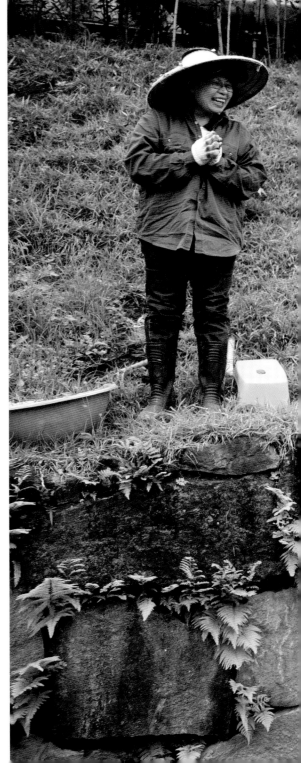

2008　臺北，法鼓山

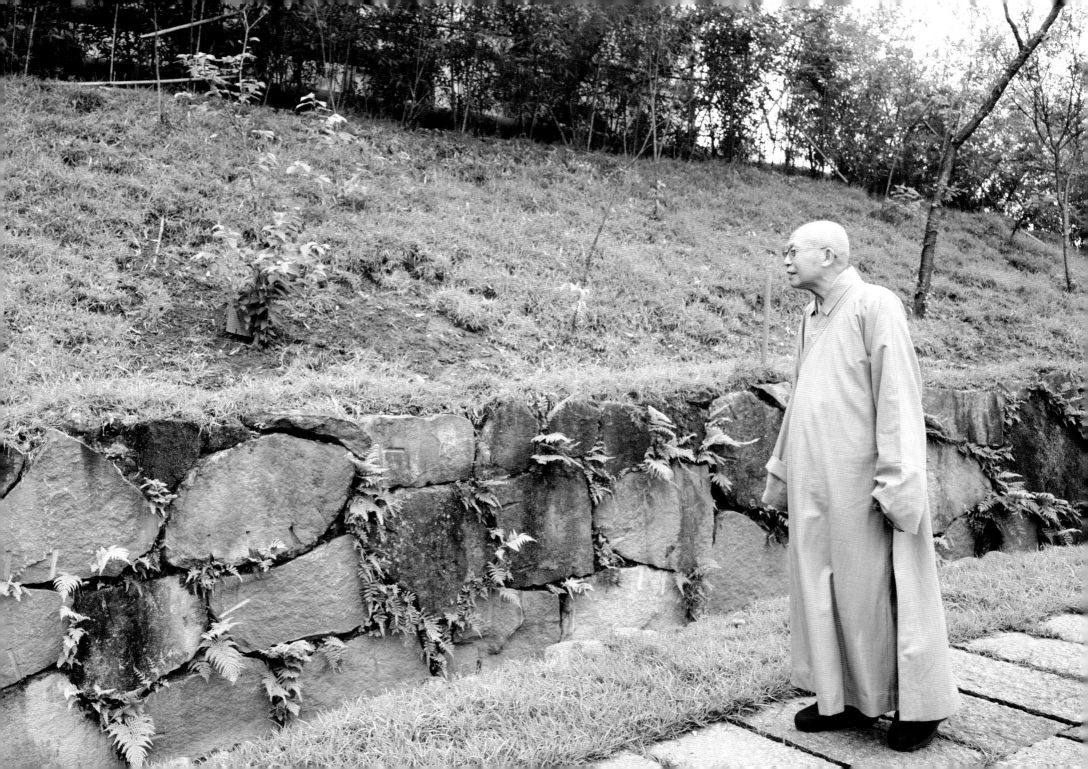

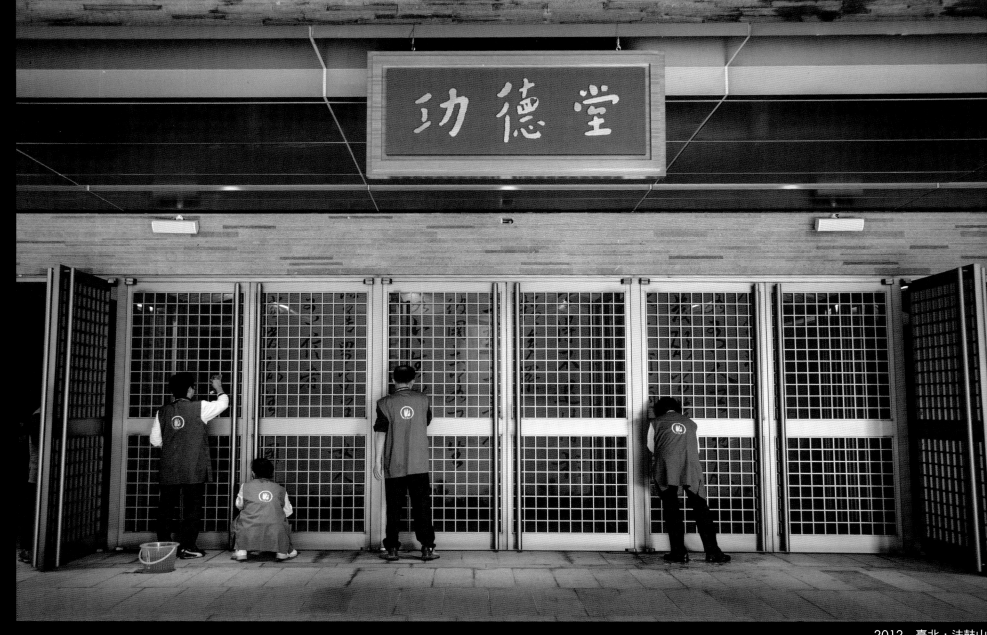

2012　臺北，法鼓山

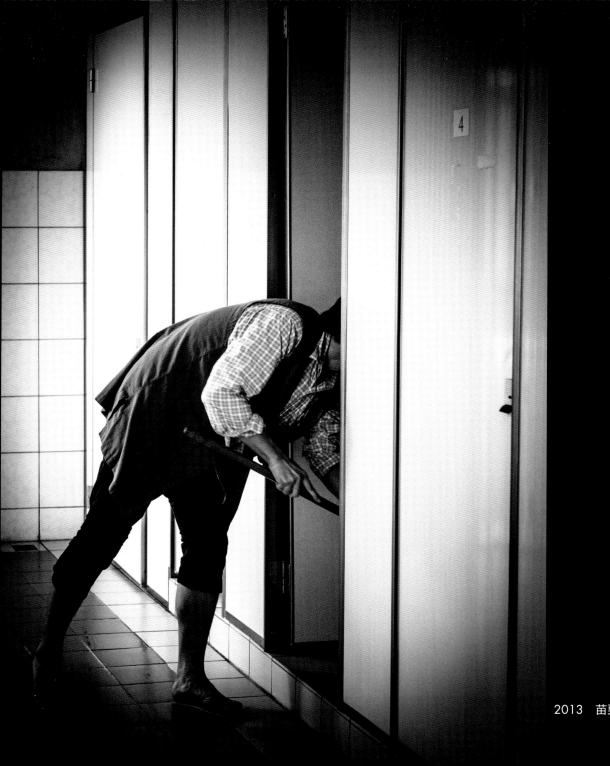

2013 苗栗，三義DIY心靈環保教育中心

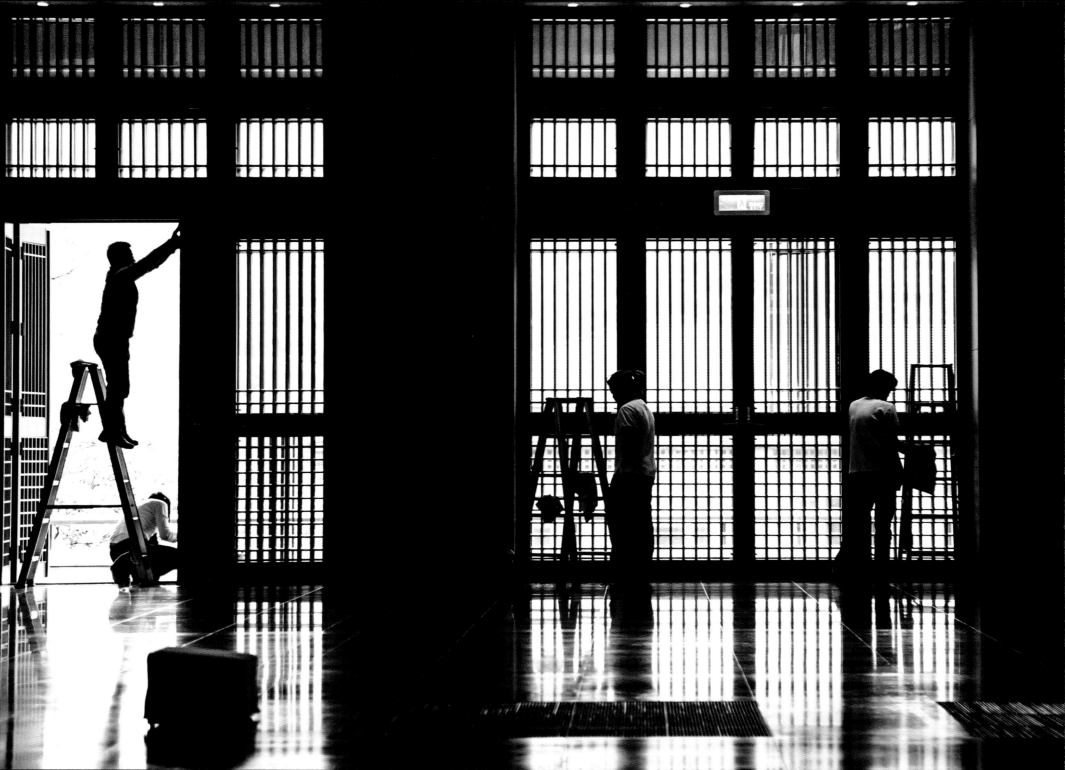

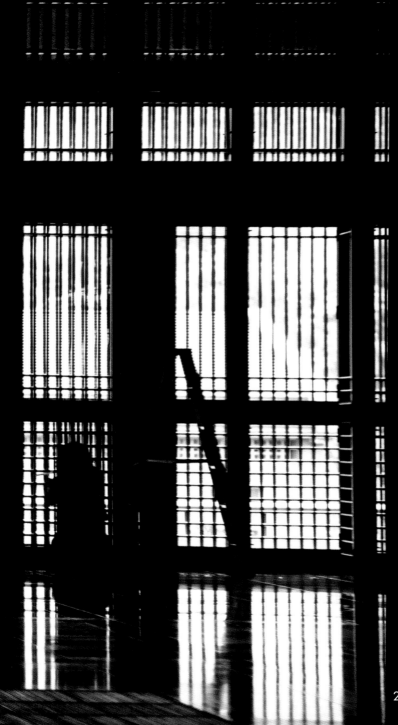

2012　臺北，法鼓山

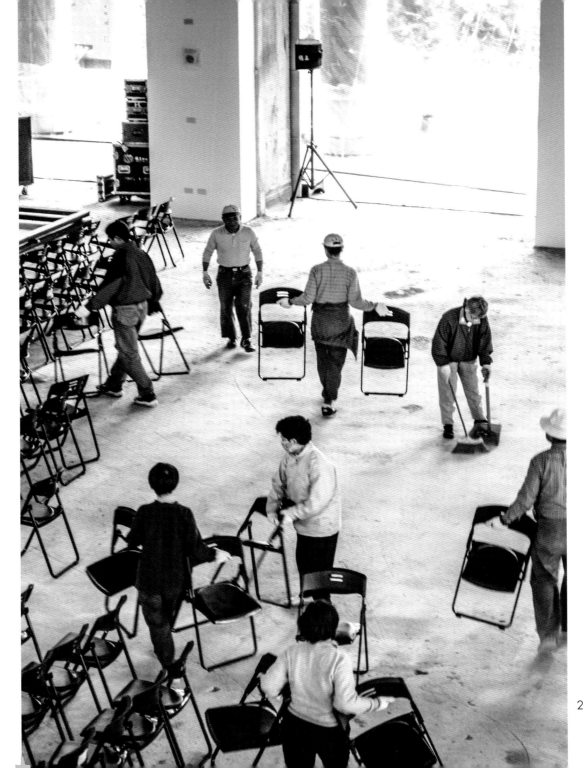

2003　臺北·法鼓山

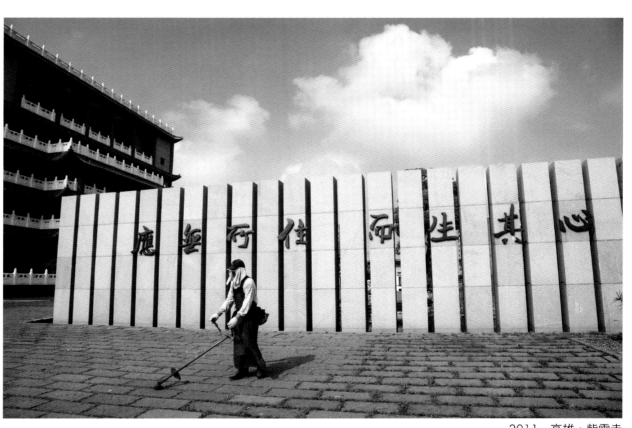

2011　高雄，紫雲寺

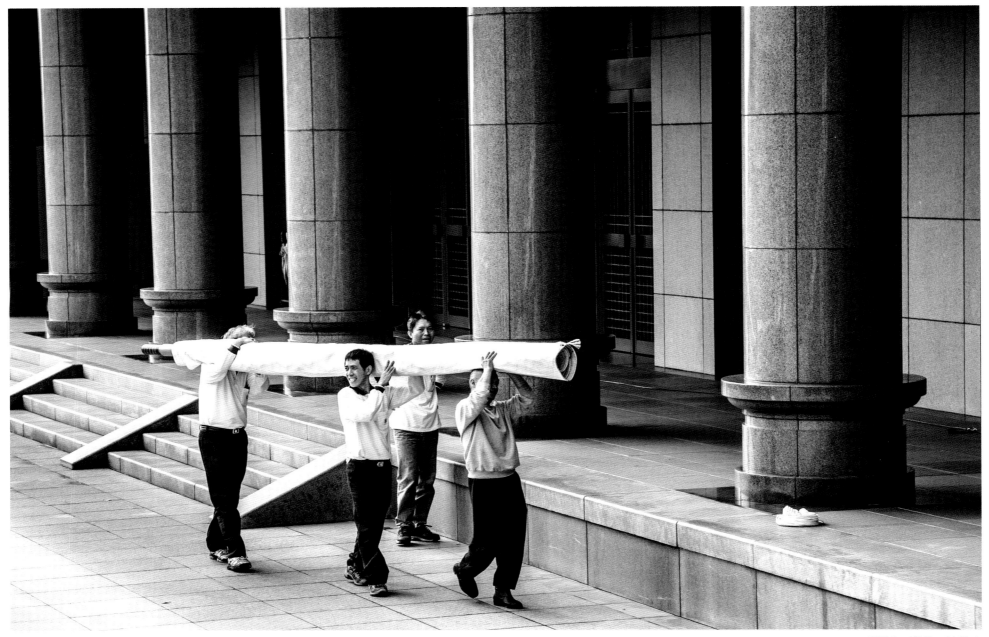

2008　臺北，法鼓山

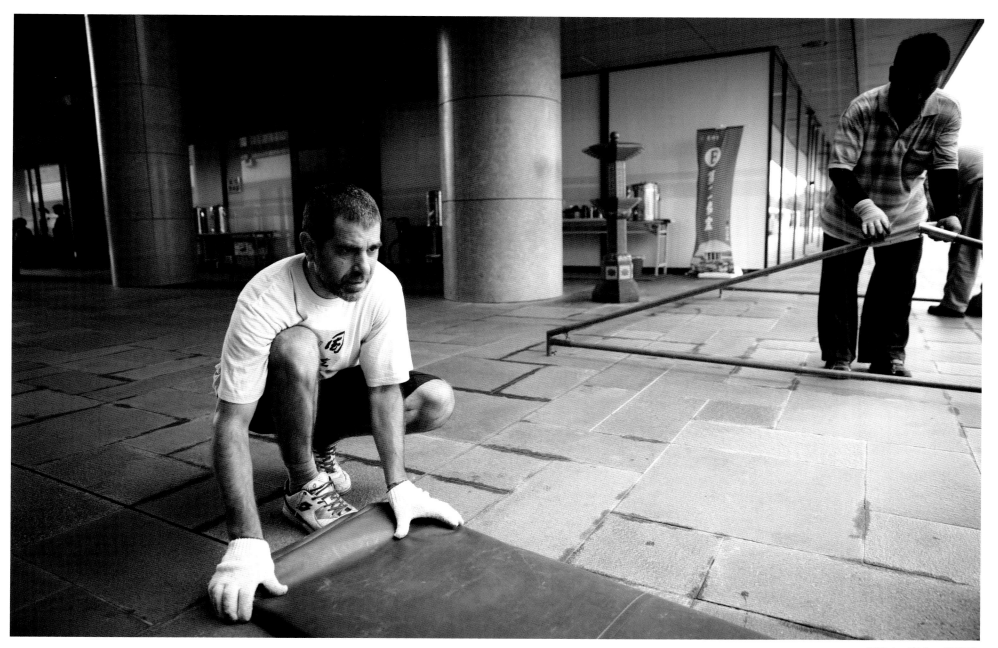

2014　臺北，農禪寺

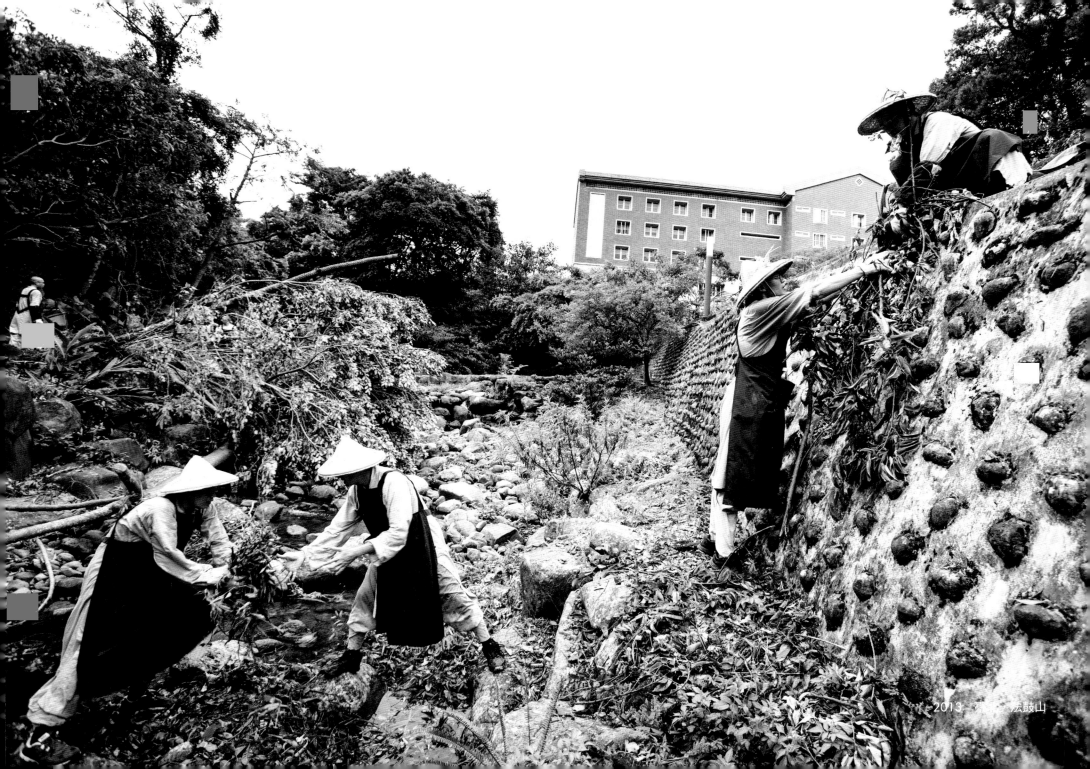

2013　臺灣‧法鼓山

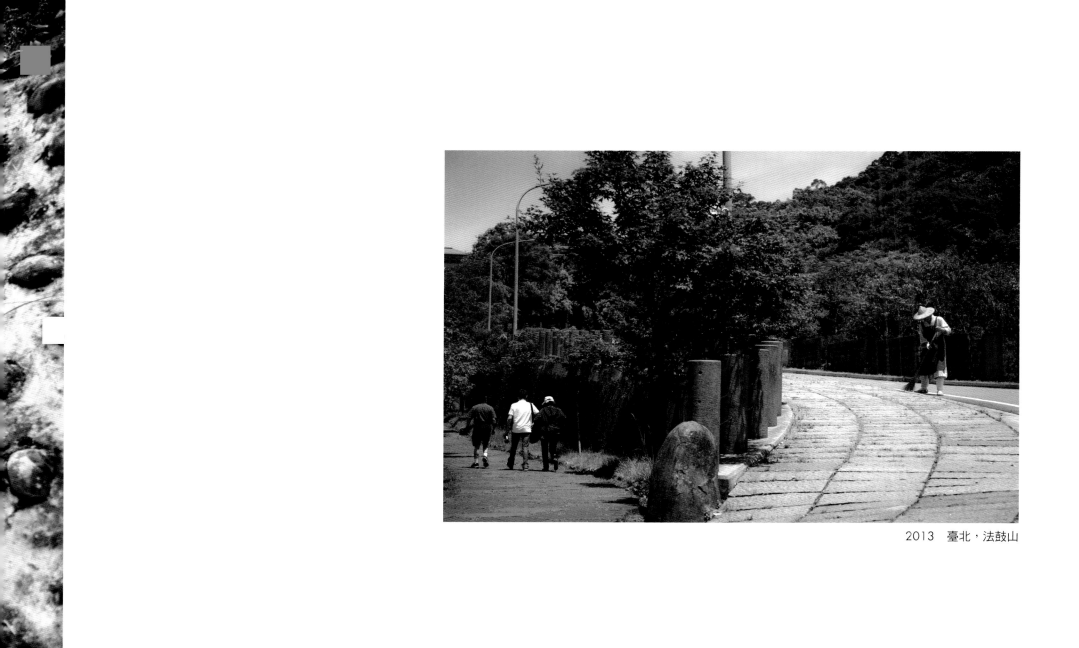

2013　臺北・法鼓山

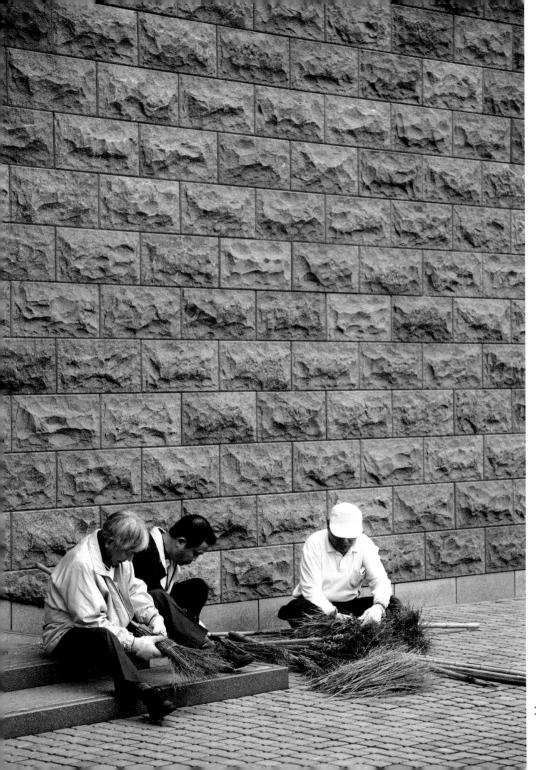

2010　臺北，法鼓山

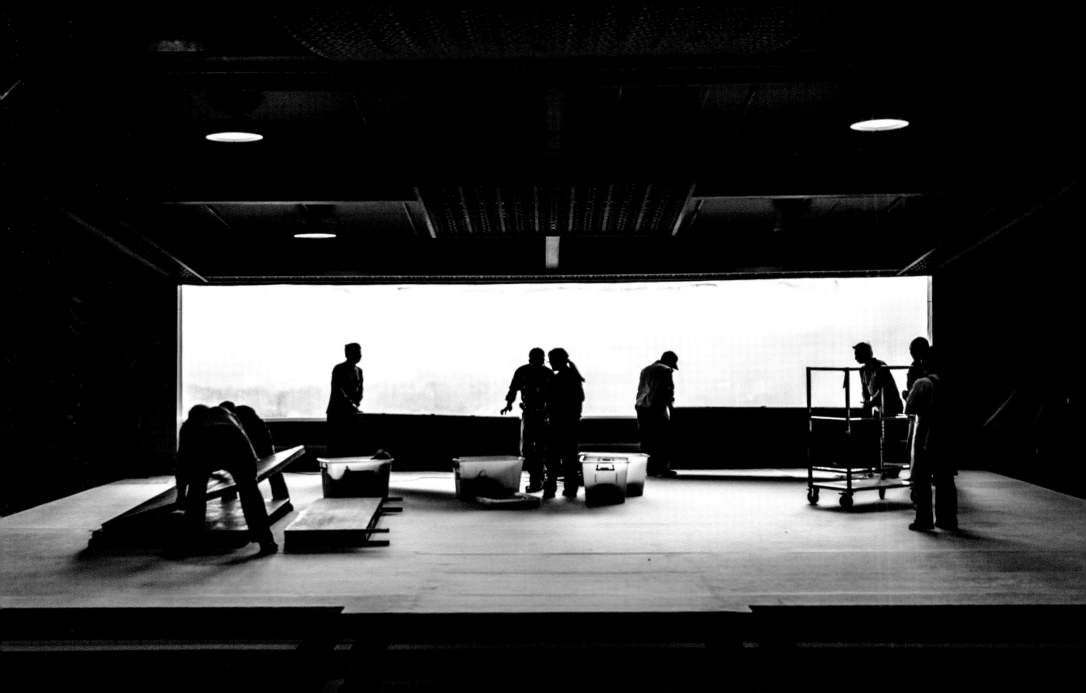

2013　臺北，法鼓山

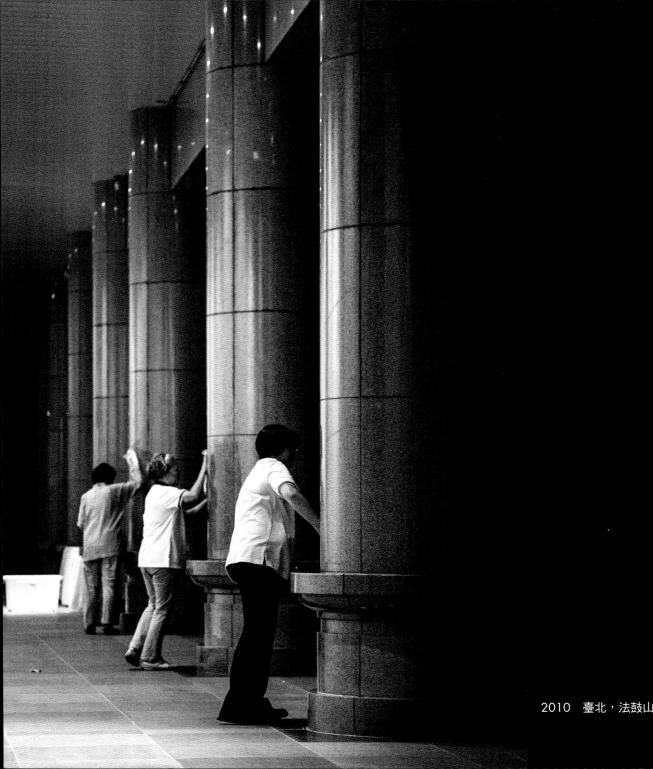

2010 臺北，法鼓山

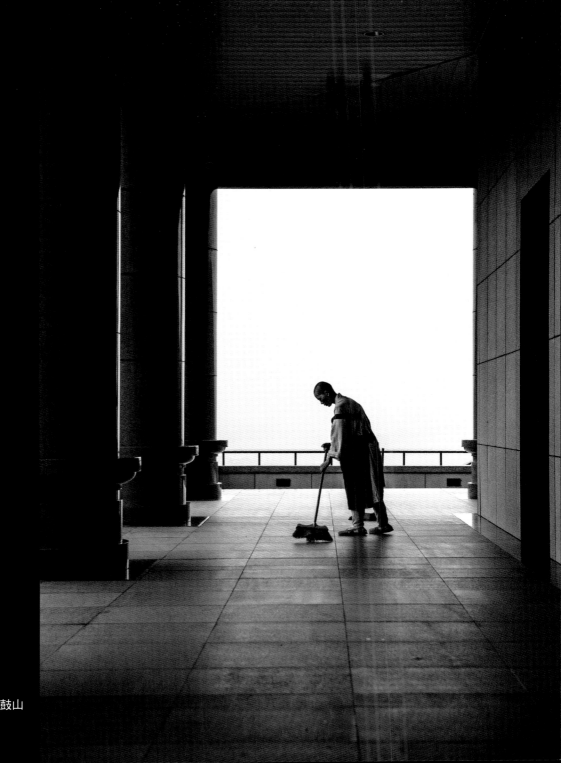

2014　臺北，法鼓山

哪裡有需要

就到哪裡去

步步報恩 步步分享 步步學習

走出一片淨土

看見 處處都是 法鼓山

走出 法鼓山

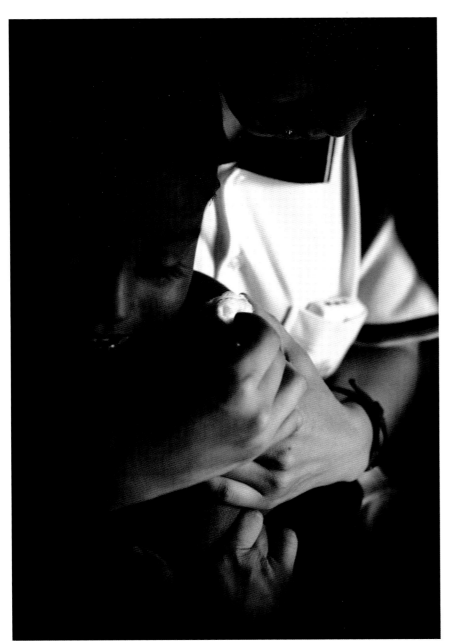

2006　斯里蘭卡

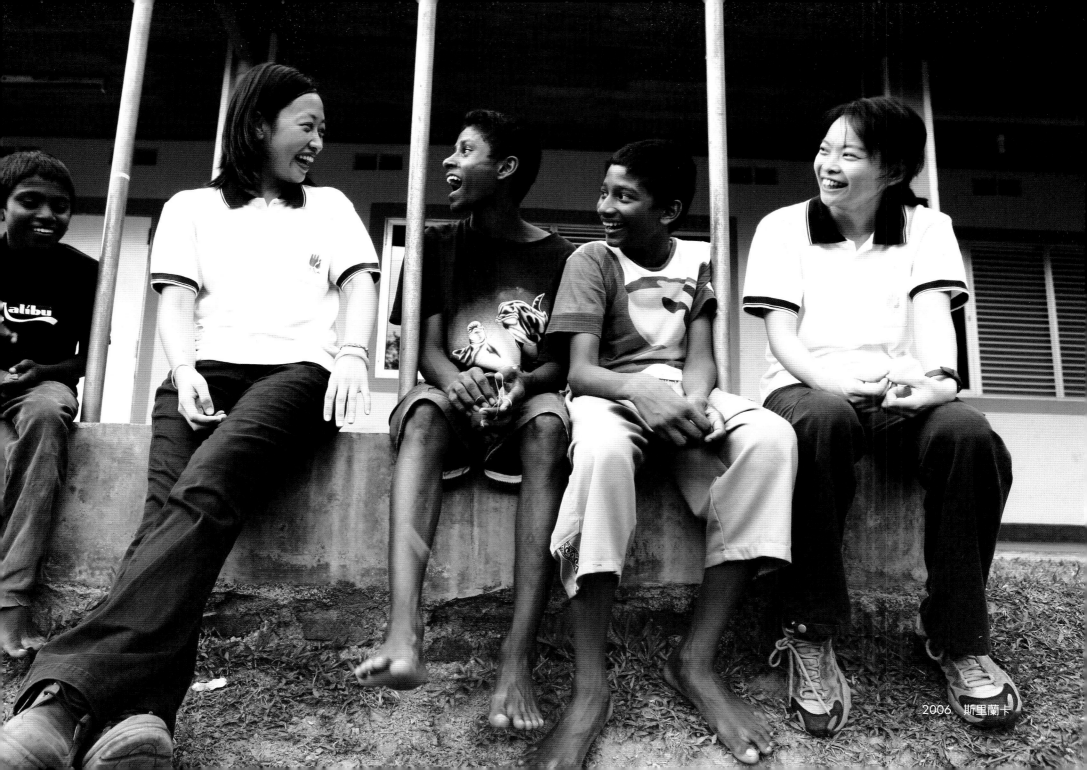

2006 斯里蘭卡

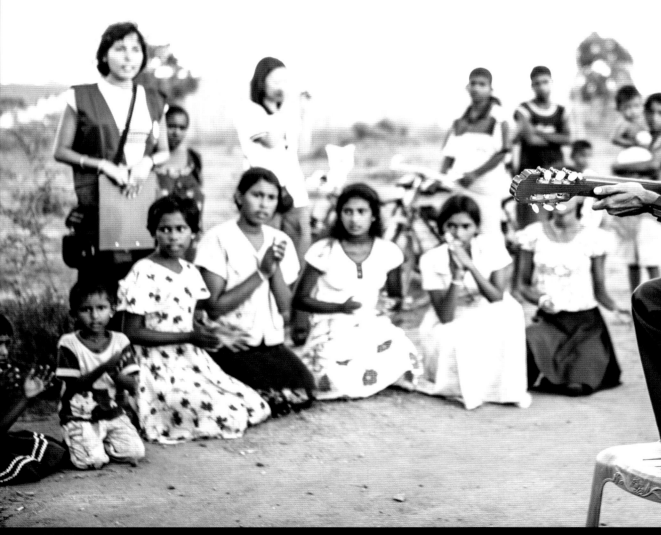

2006　斯里蘭卡

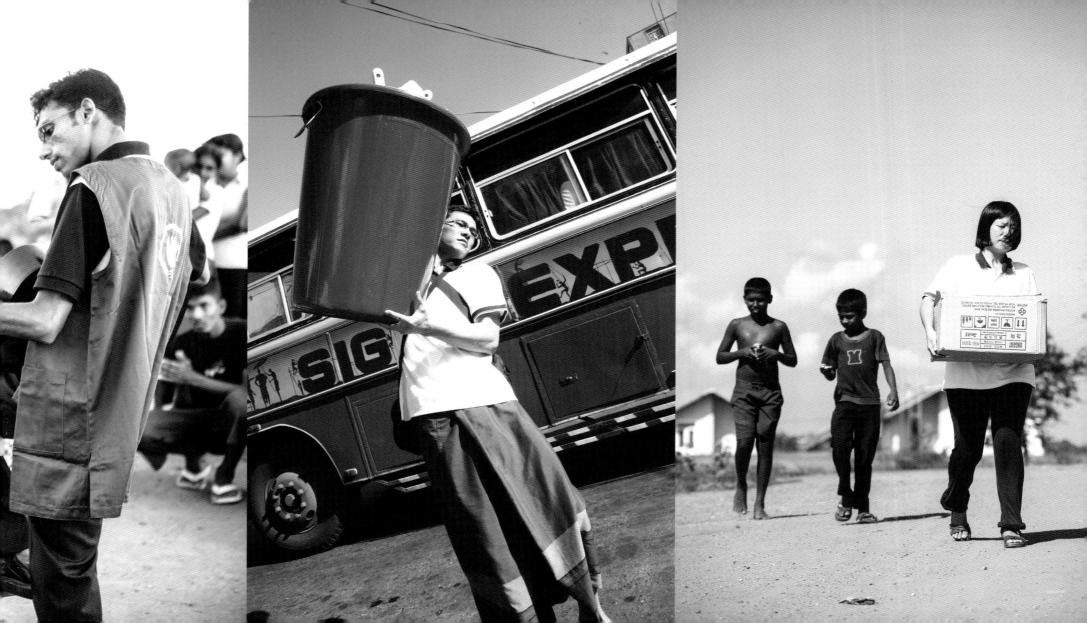

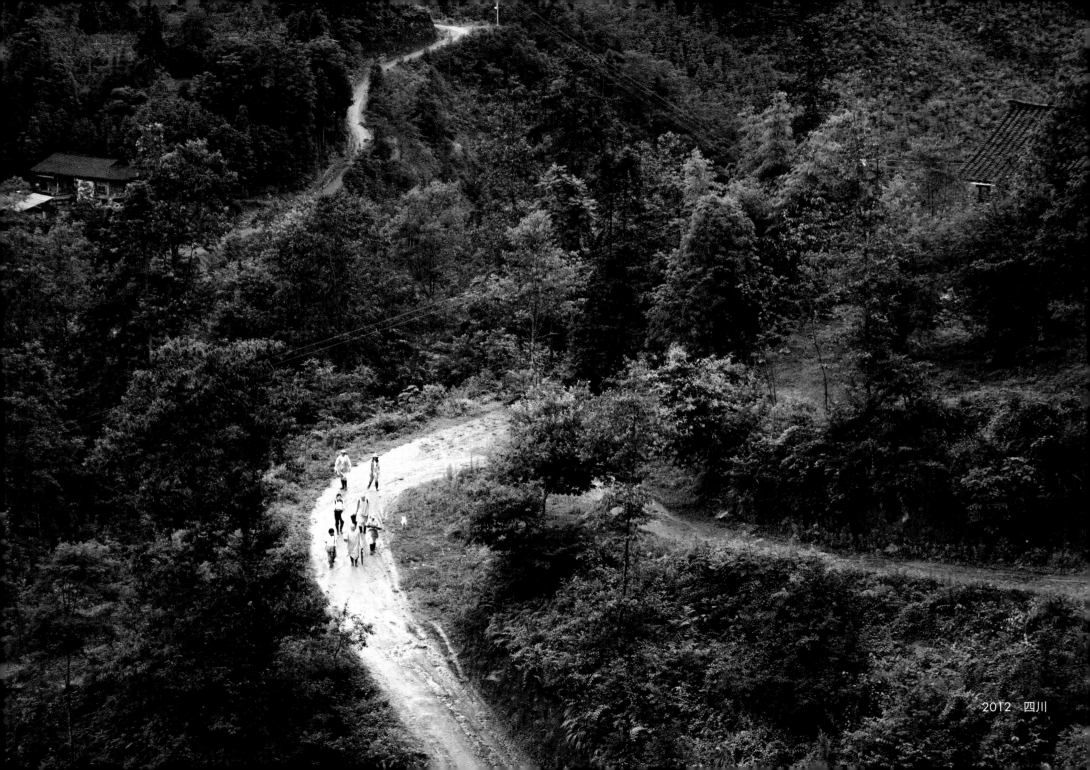

2012 四川

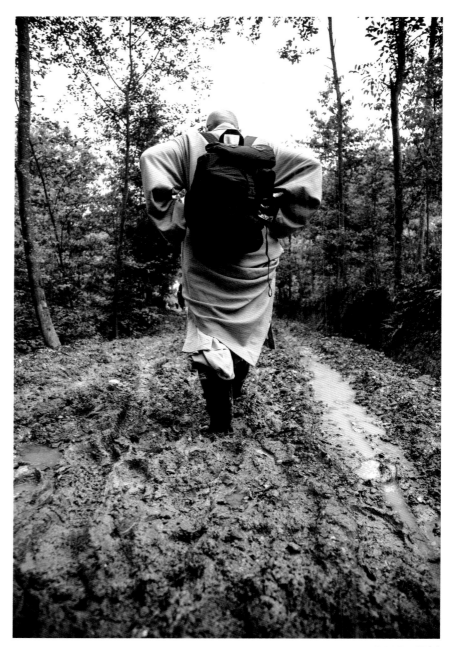

2012 四川

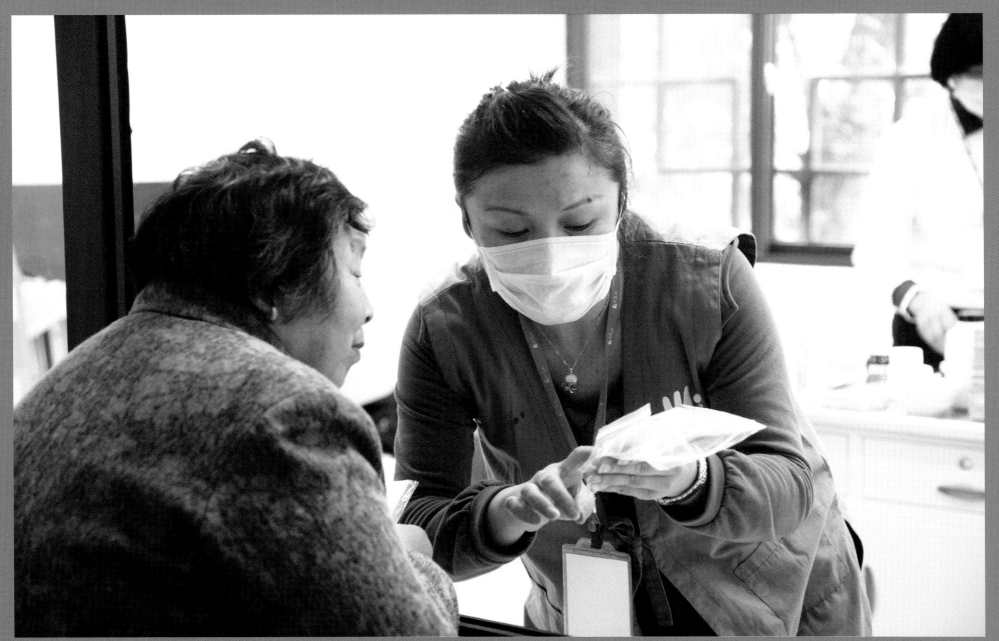

2012 四川

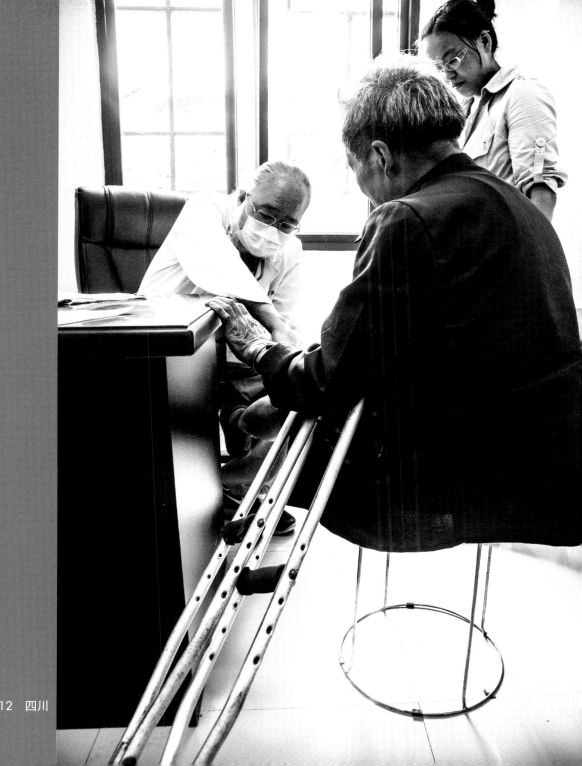

2012　四川

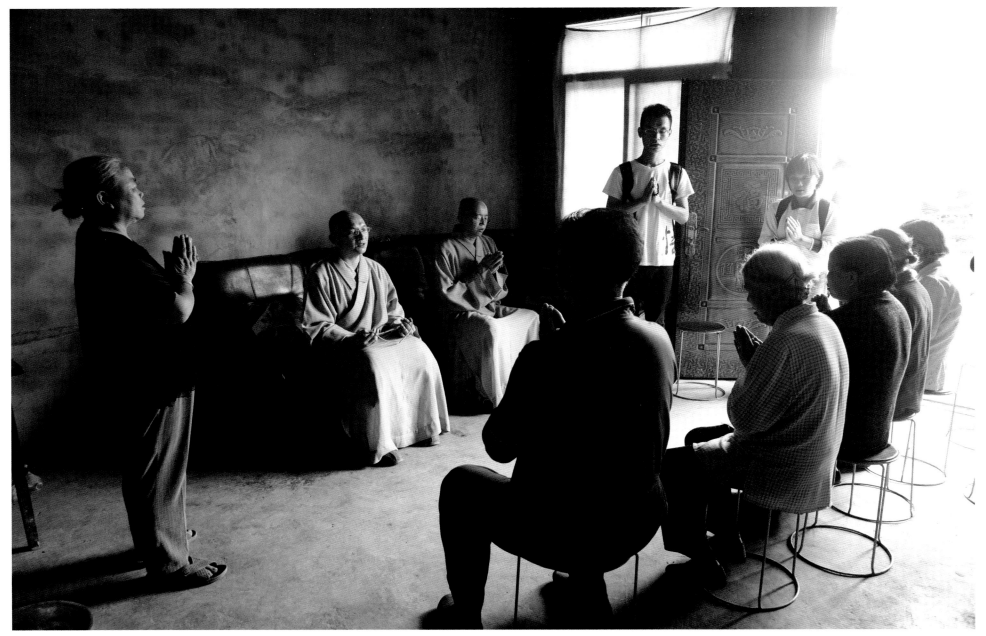

2012　四川

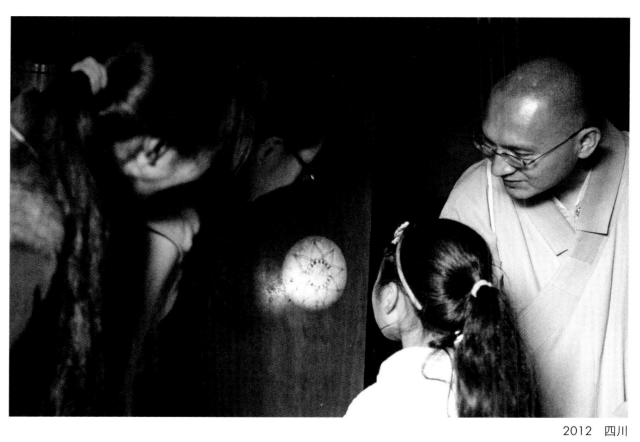

2012 四川

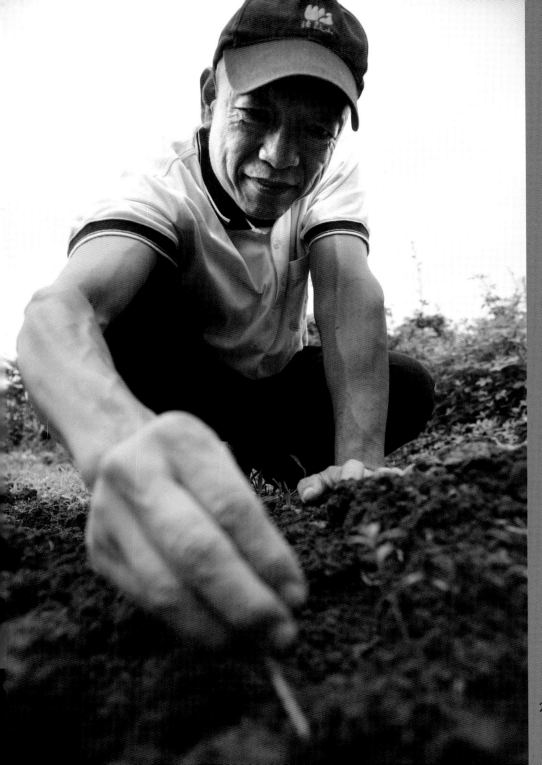

2012　四川

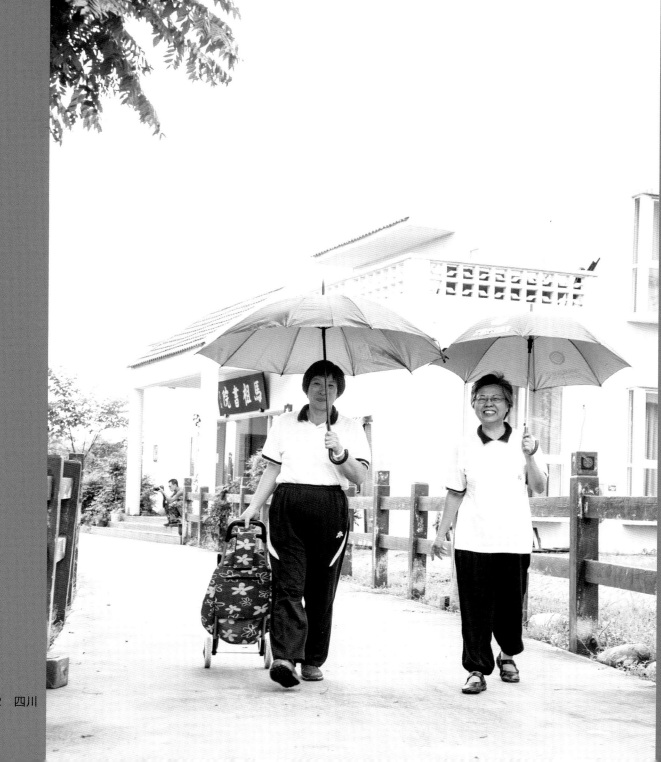

2012　四川

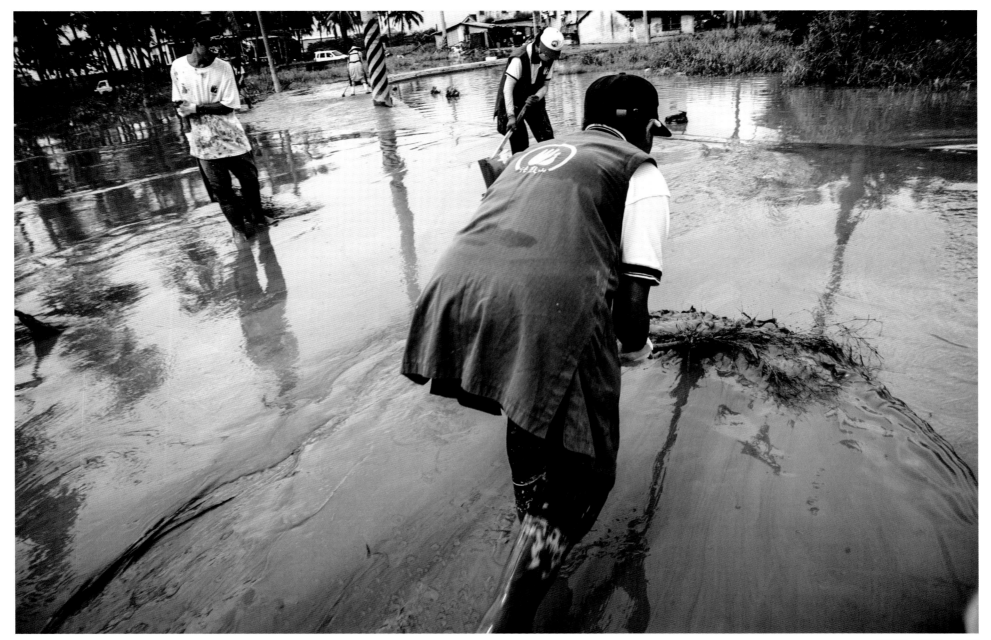

2009　屏東，林邊

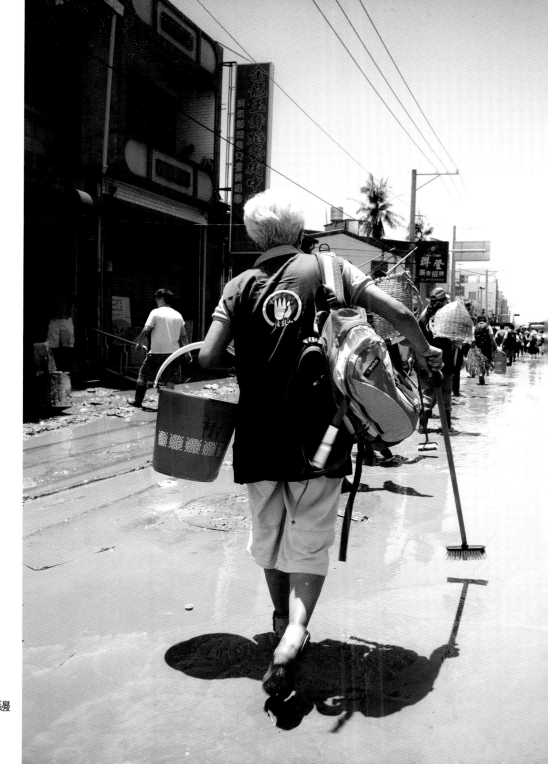

2009　屏東，林邊

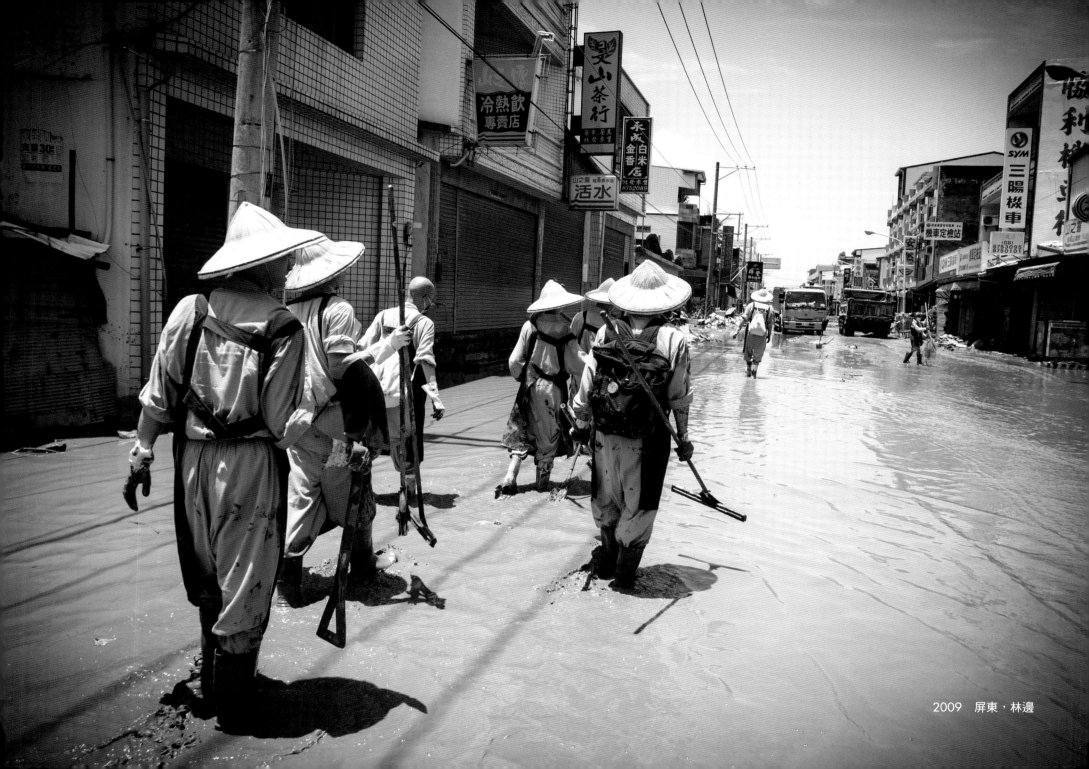

2009　屏東，林邊

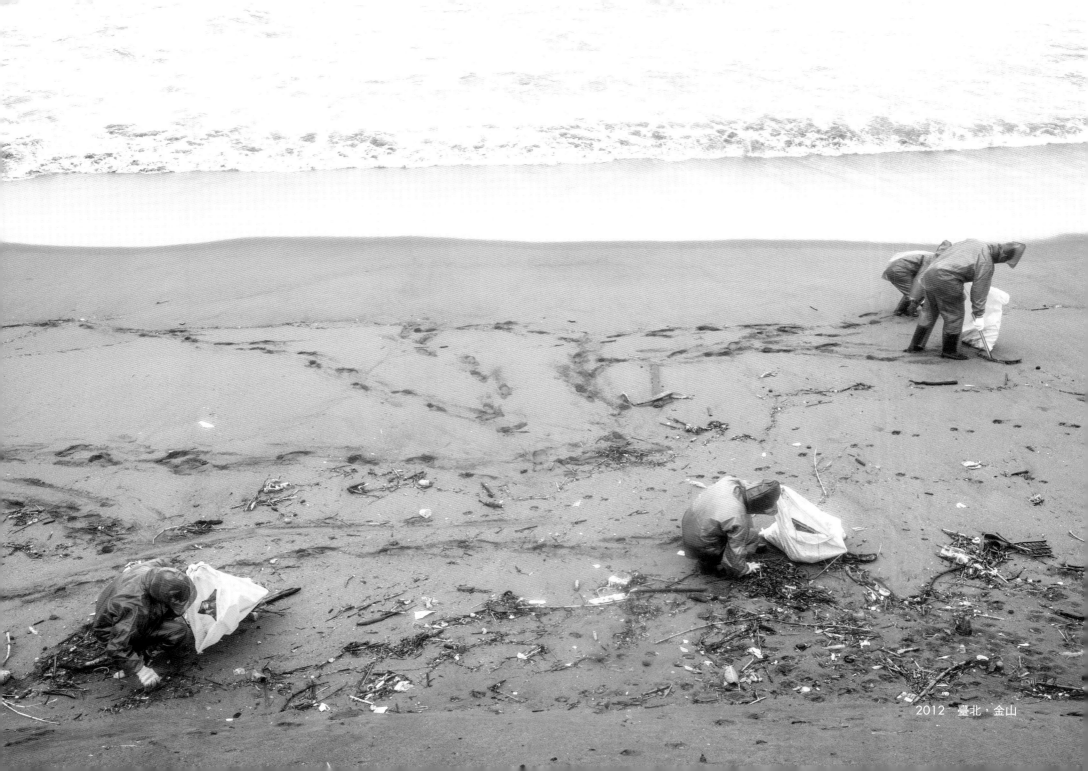

2012　臺北・金山

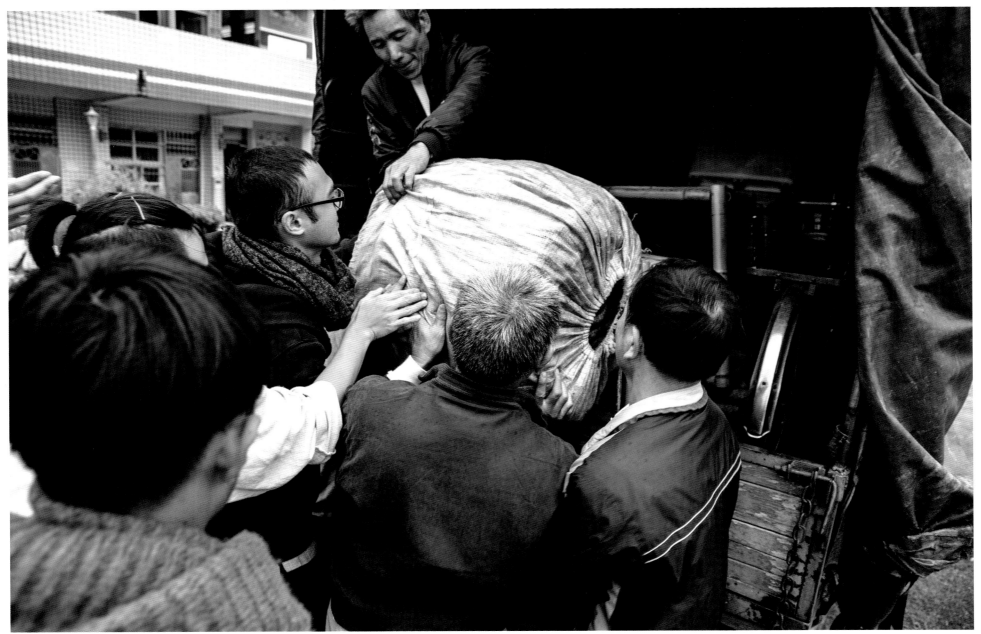

2013　彰化，民權國小

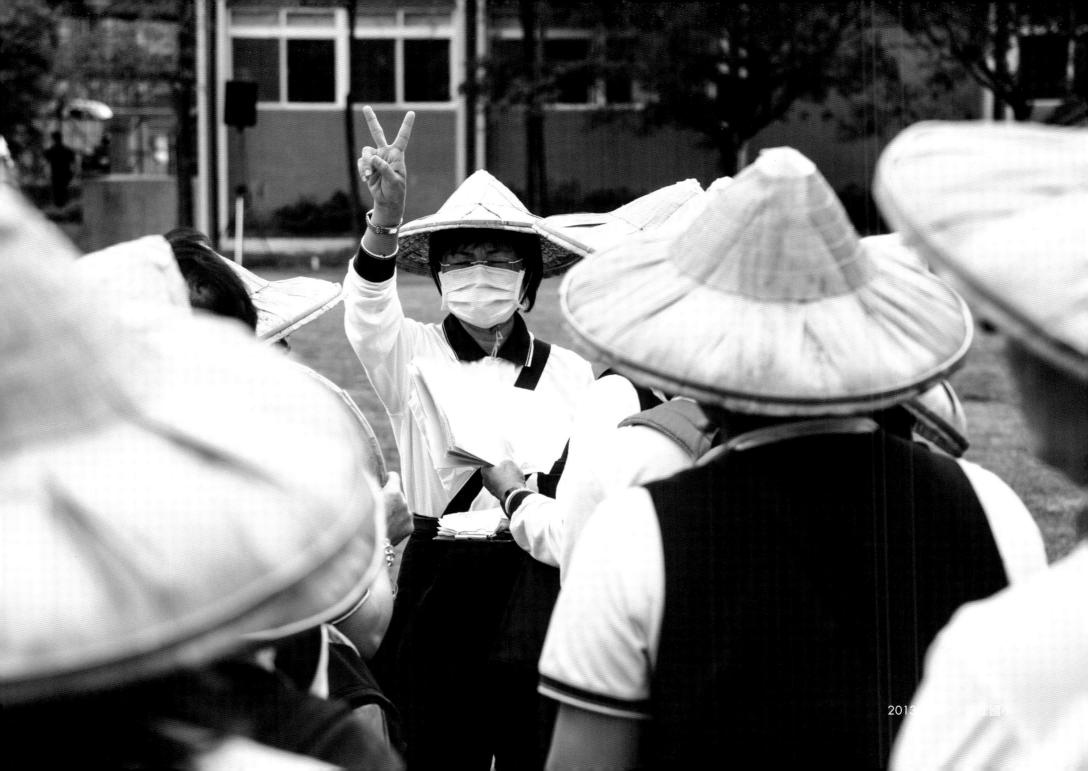

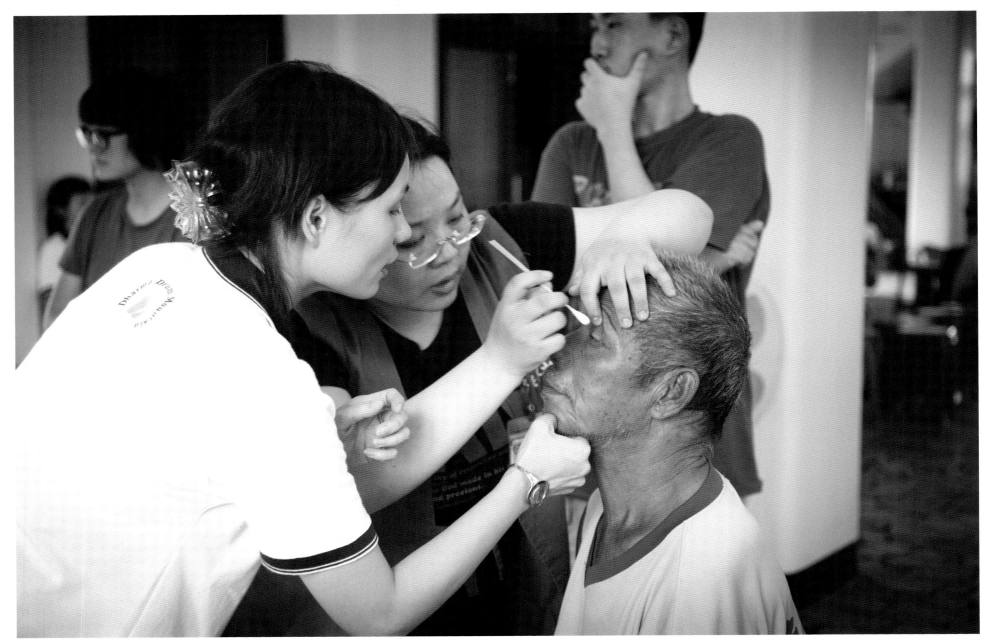

2009　屏東，林邊

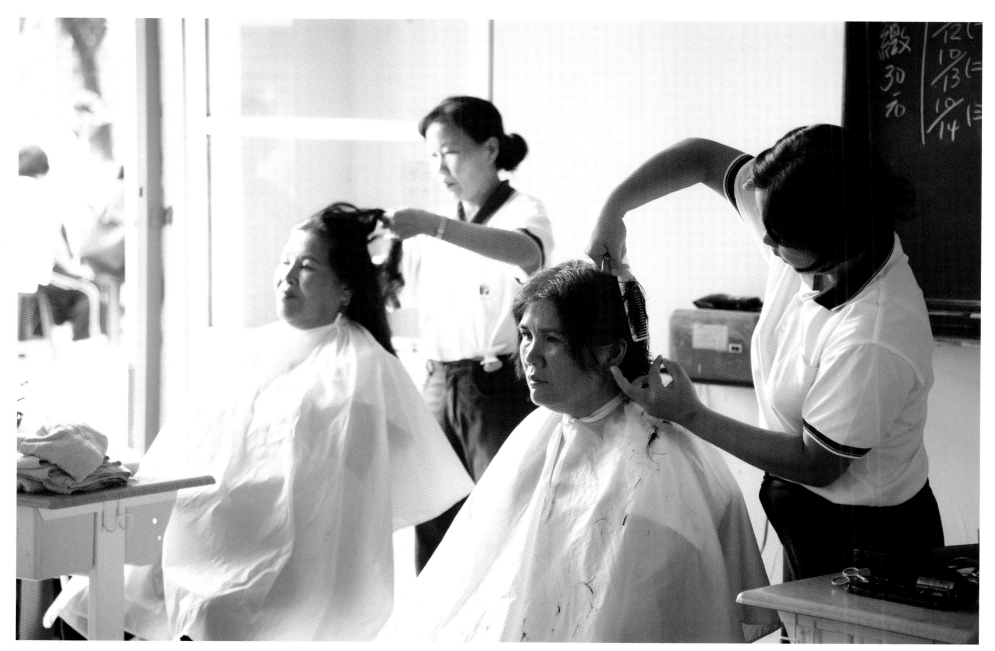

2009　高雄，六龜

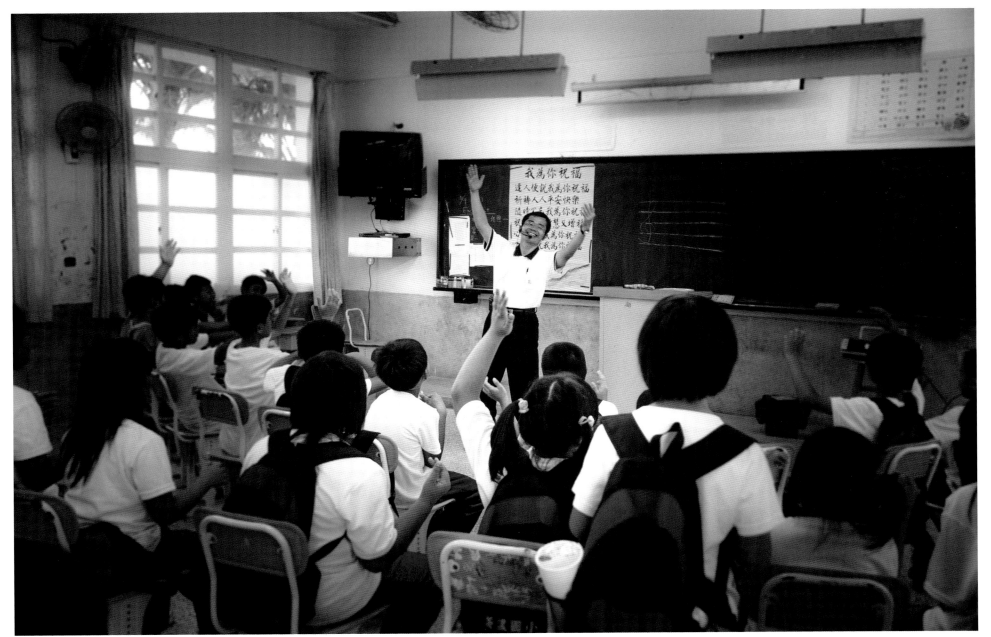

2009　高雄，六龜

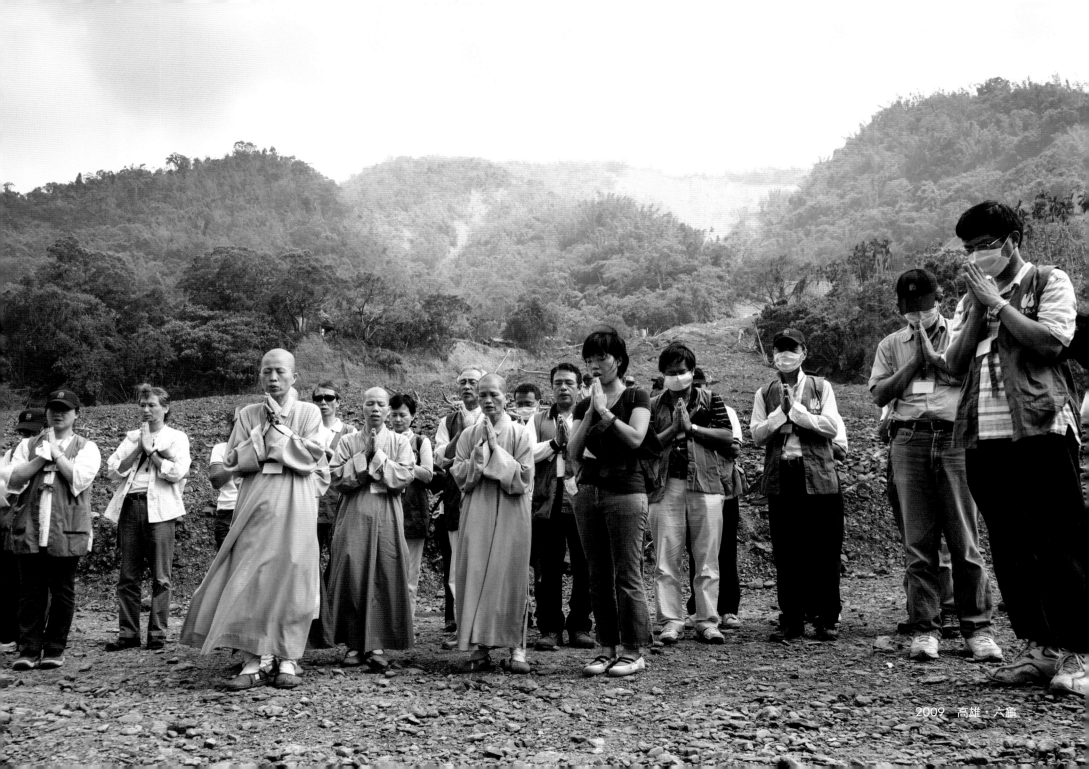

2009　高雄・六龜

第
二
部

低調，是大部分法鼓山義工的特質，
當「義工」成了個人的主要身分，
當「做義工」成了生命的重心，
在人生舞台上淡出的身影，
也漸漸淡入於人間淨土之路。

這裡記錄了四位資深義工的一天，
凝視這些踏實而堅定的身影，
感受生命的深度與厚度，
便能明白——
低調，不是隱形，
而是無聲說法。

在淡出與淡入之間，凝視 身影

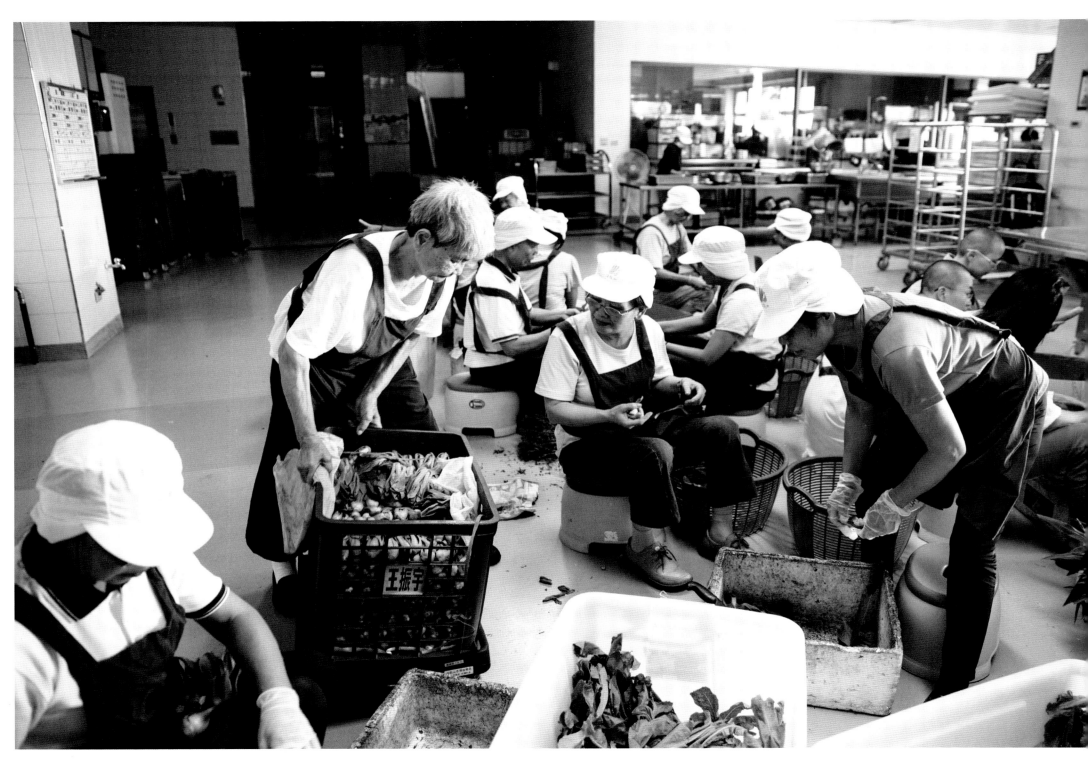

同一條路，一走超過二十多年。

彩雲菩薩是住山義工，

每一天都開始於走向大殿做早課，

再至大寮進行整天的工作，

一年只下山兩次「讓兒孫看」。

彩雲菩薩將人生四季中最璀璨的春與夏，

獻給了家庭與家人，

將秋冬留給法鼓山，

在山上體驗生命最豐收的季節。

謝彩雲　　　　生命最豐收的季節

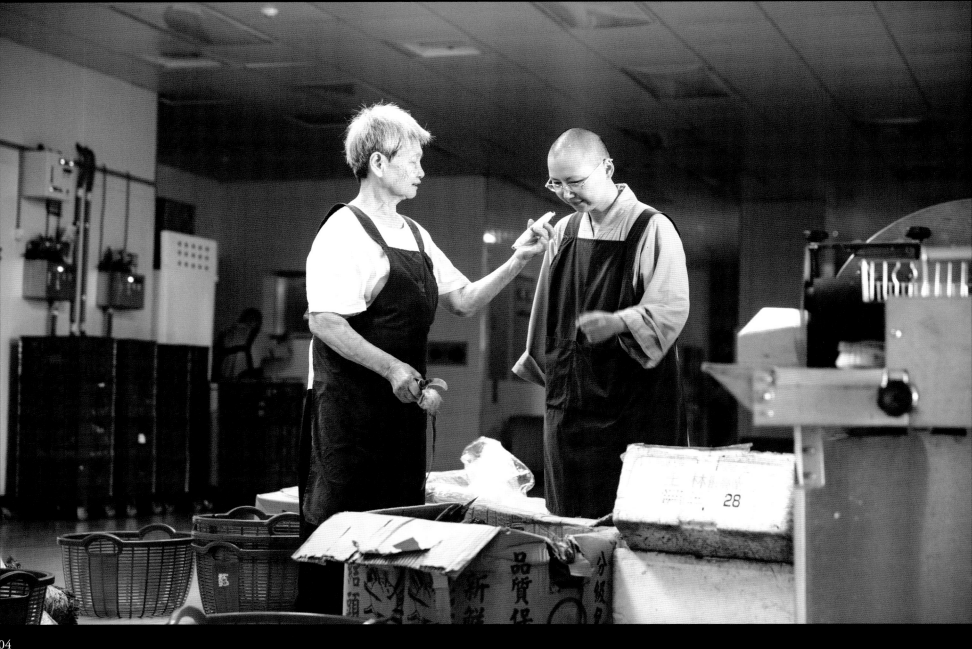

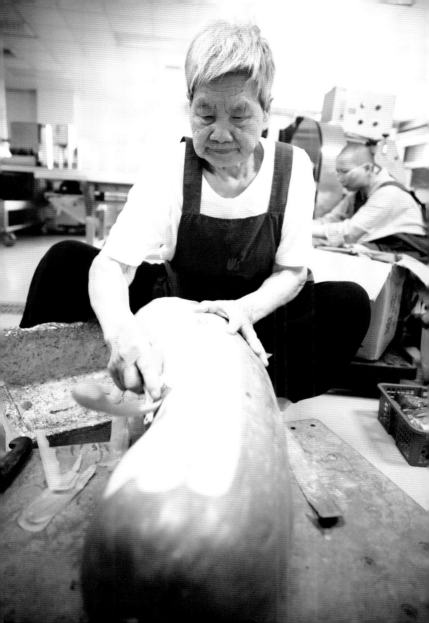

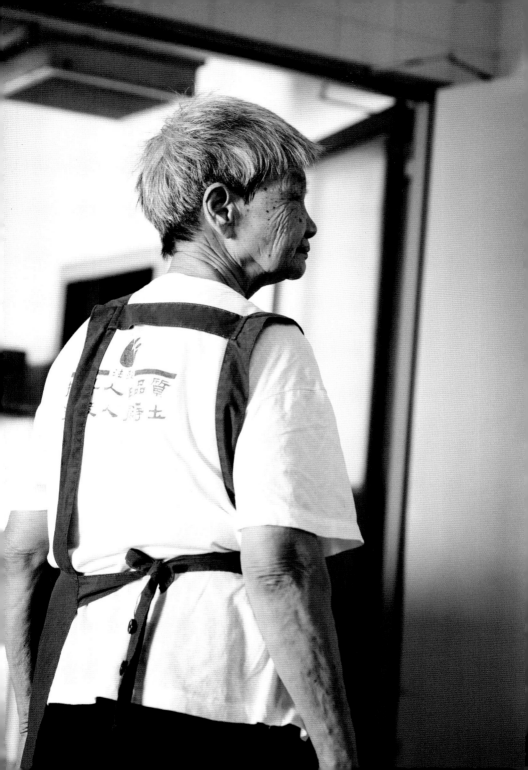

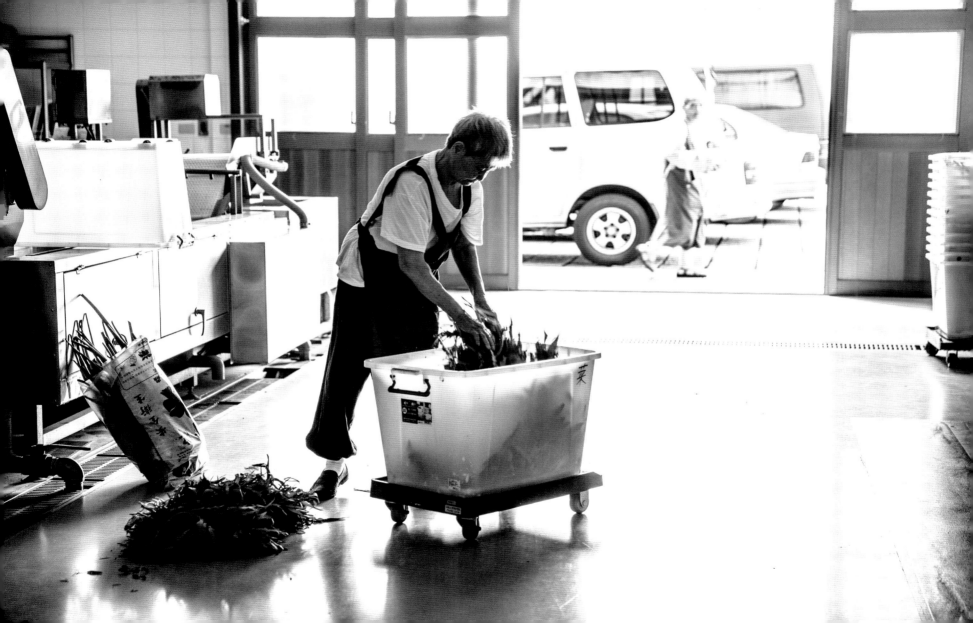

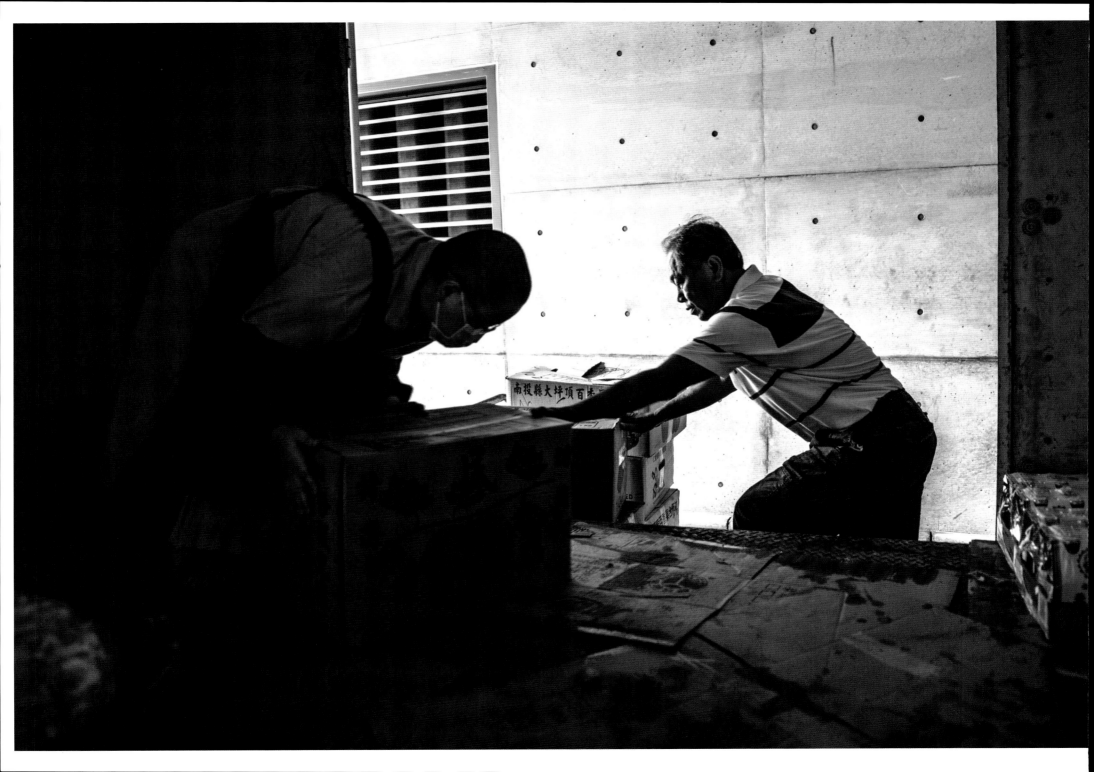

開著廂型車，以超過二十年的發心，

傳送多位護法大德對法鼓山理念的支持。

清晨的環南果菜市場，

大園的造紙公司，

桃園的麵粉廠，

從齋明寺、雲來寺、農禪寺到法鼓山上，

來回奔波搬運的身影，

成就了大德們的護法心願，

提供了僧俗四眾生活所需，

也走出了一條自利利人的菩薩道。

莊順德

自利利人的菩薩道

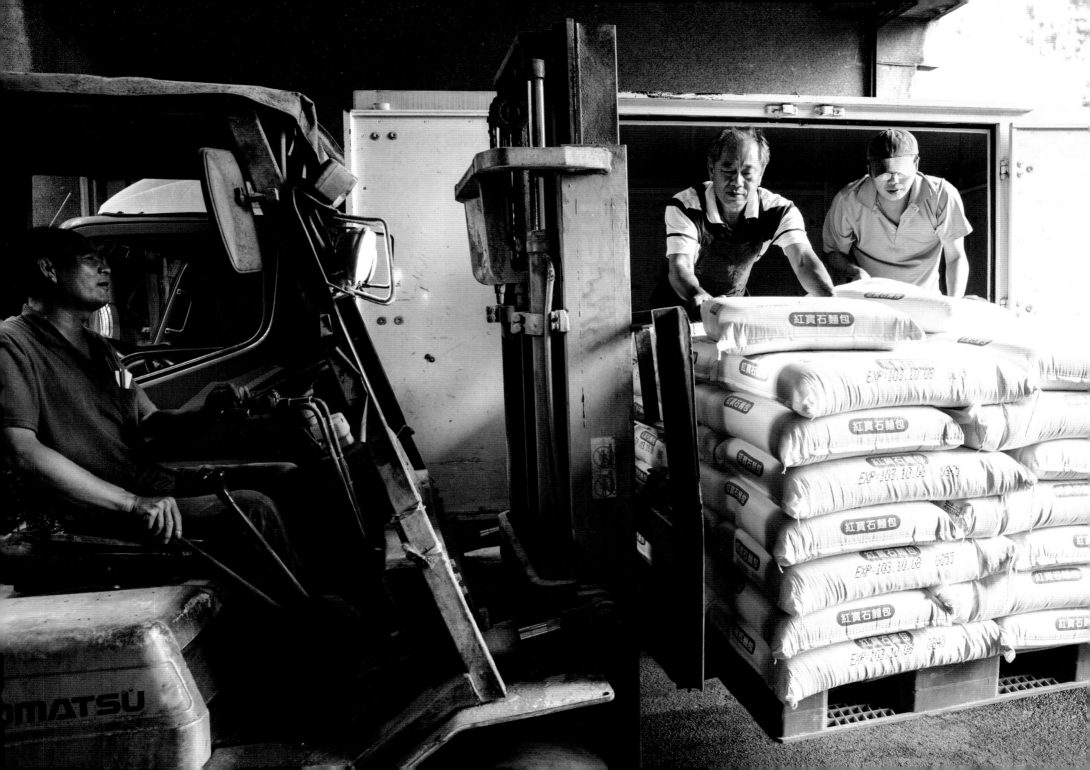

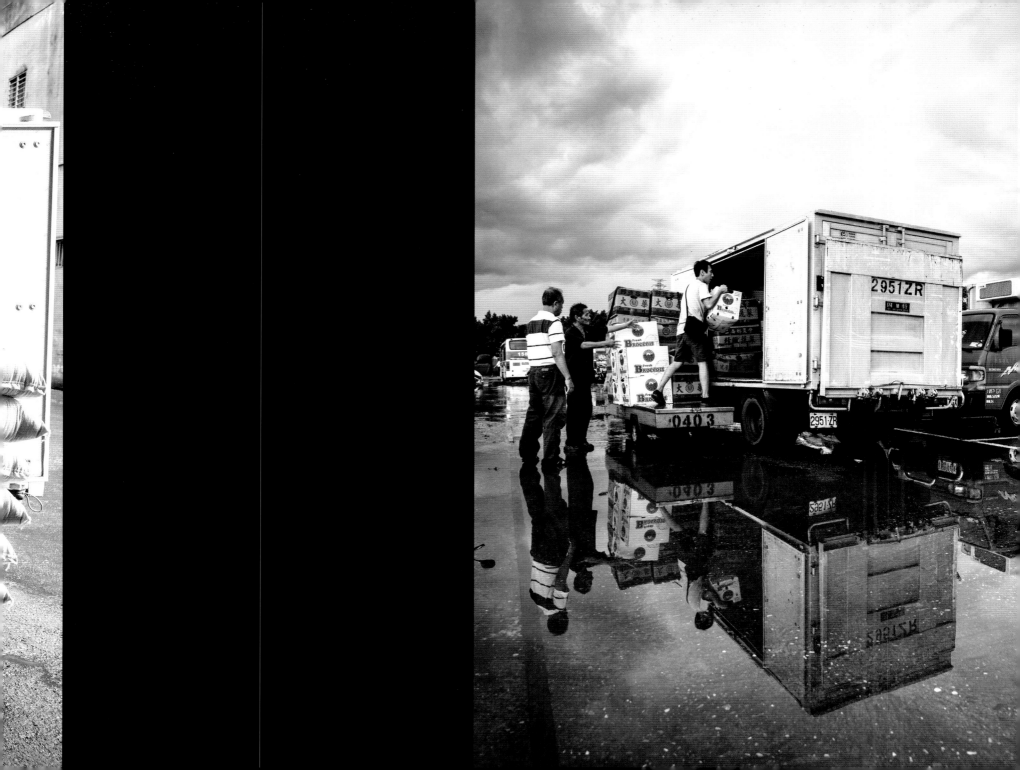

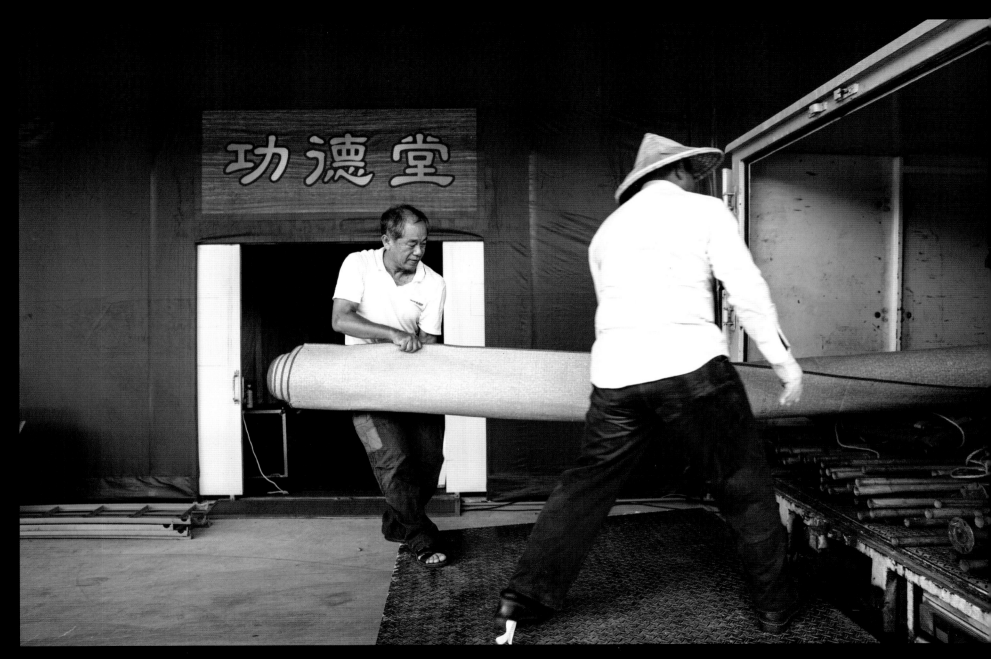

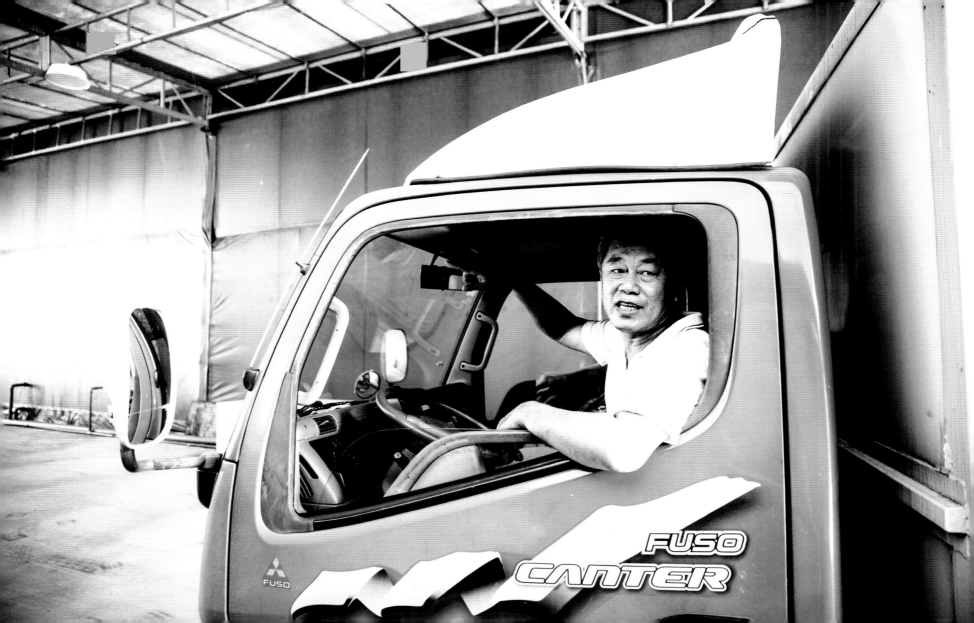

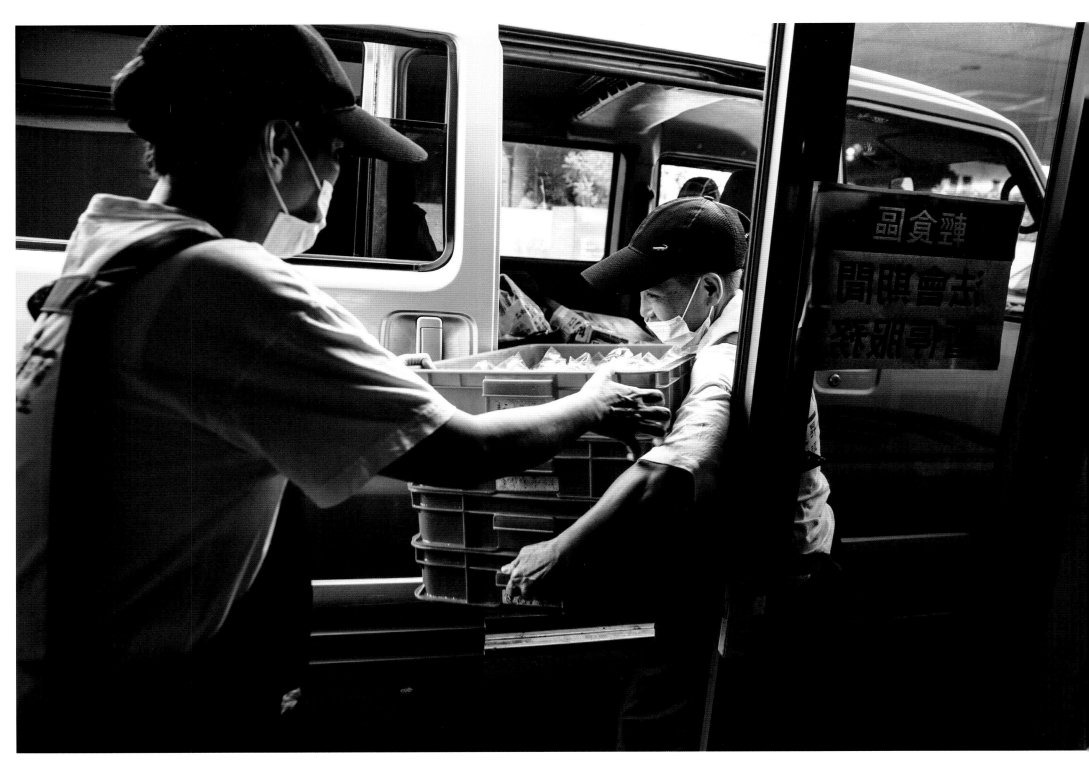

總是戴著帽子與口罩，

動作俐落，步履輕快，

與同組謝明鳳、吳素碧兩位菩薩，

以及多位家庭主婦，

在平常的日子與每一場大型法會的過程中，

盡心盡力，認真付出，

串連起數人在法鼓山一走十多年的緣分。

人生有起落，生命有悲喜，

唯有在法鼓山的每一天，

心平靜，人安定，步步生歡喜。

謝麗瑛

歡喜同行的善因緣

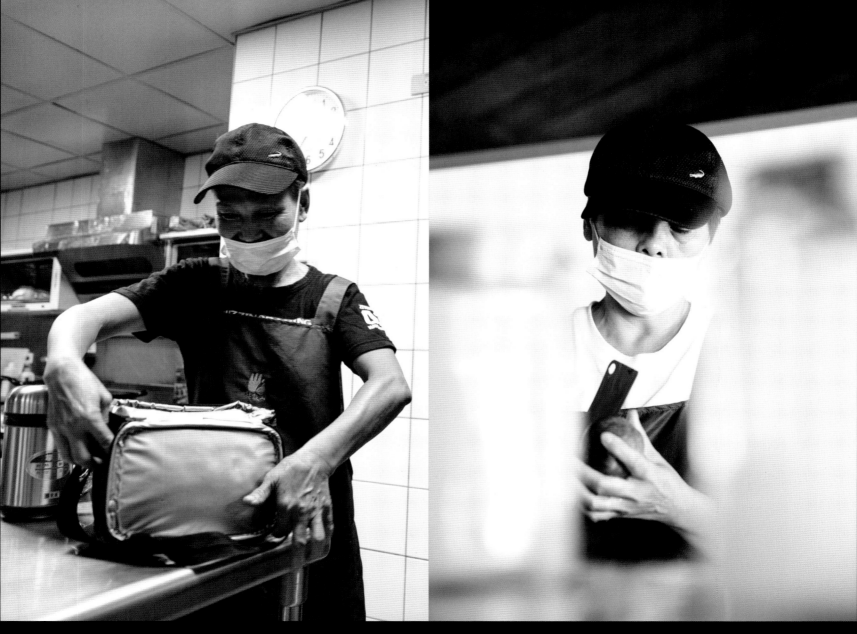

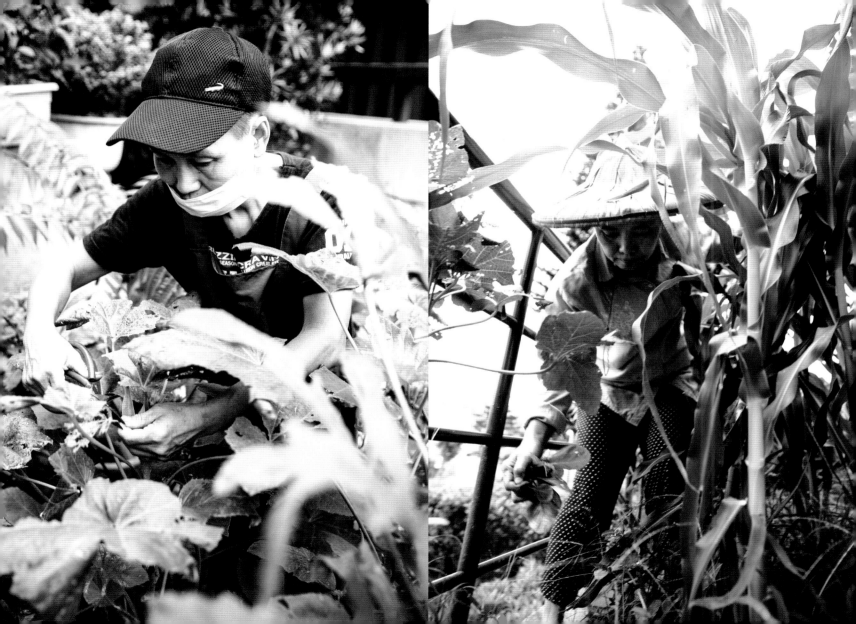

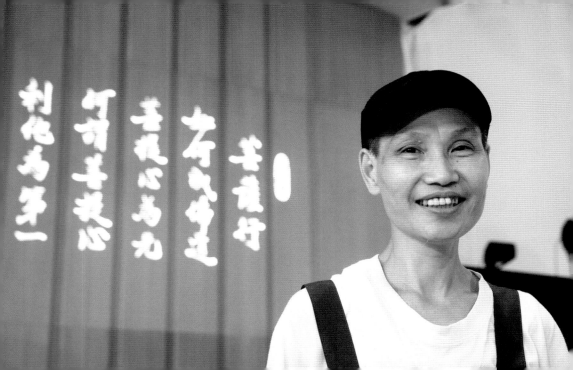

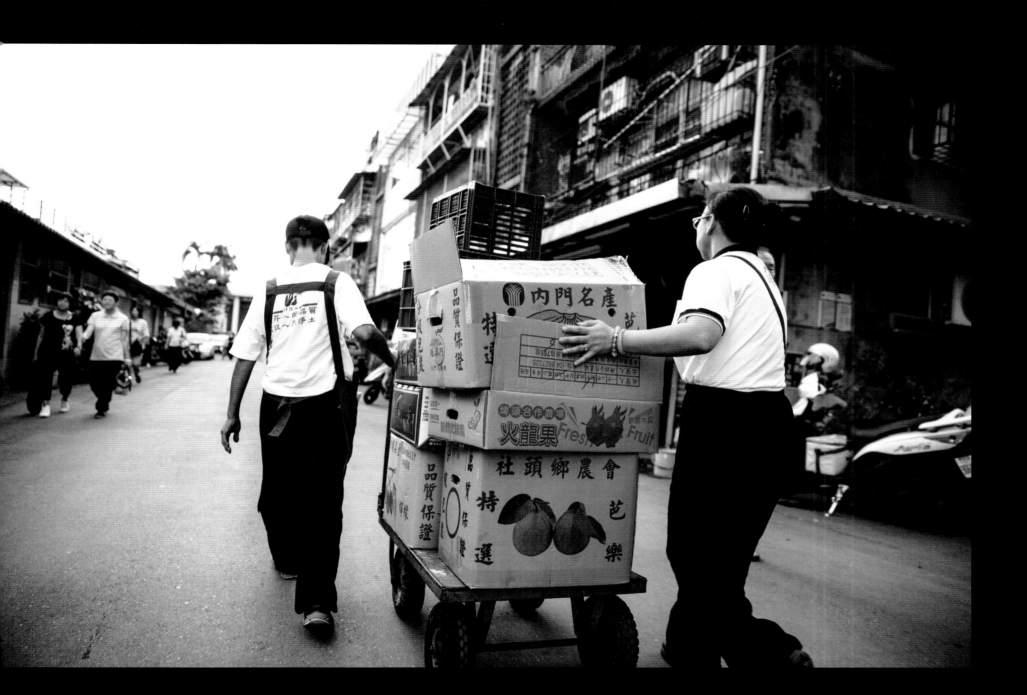

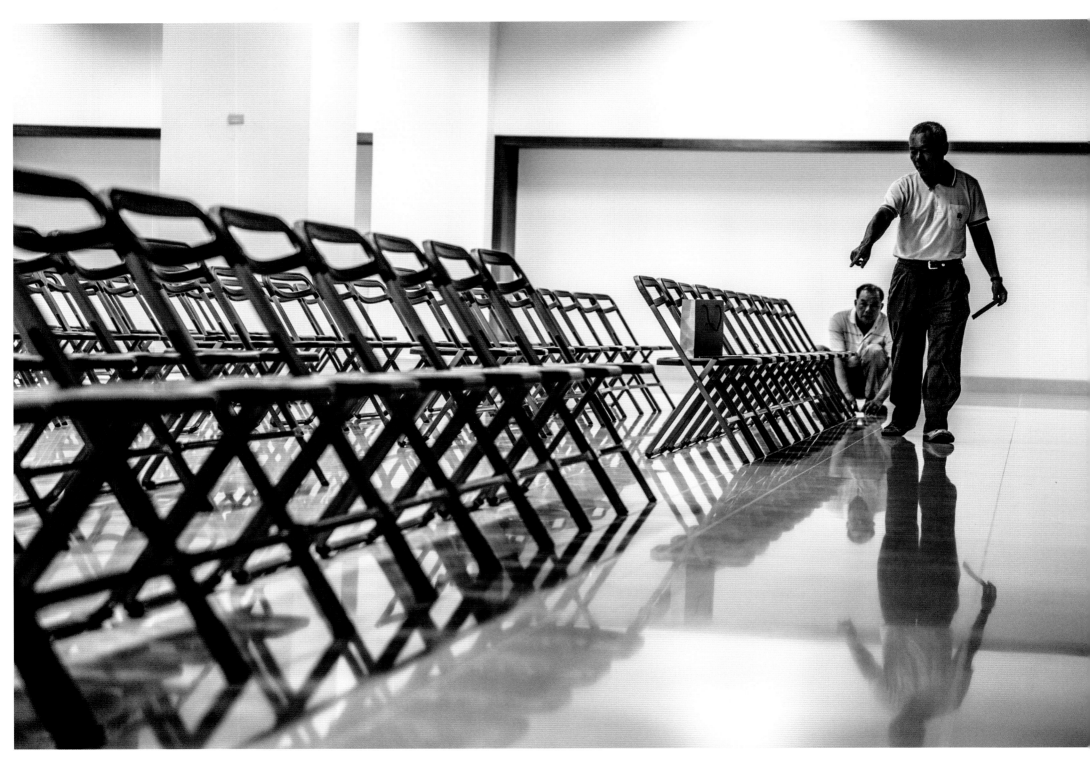

年輕時偶然拜訪中華佛教文化館，

在二十年後因緣再續，

從此成為生命中的必然。

風雨無阻，帶領多位男眾義工菩薩，

宛如護法金剛般承擔起需要出力的繁重工作。

走過開山階段的篳路藍縷，

走過生命園區的從無到有，

從基隆到金山，

長遠的不是距離，是護持佛法的心念。

林忠良

始終如一的長遠心

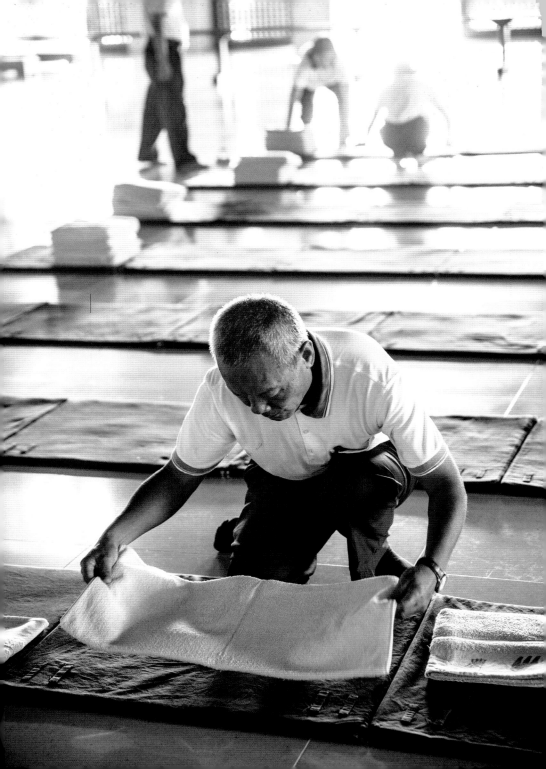

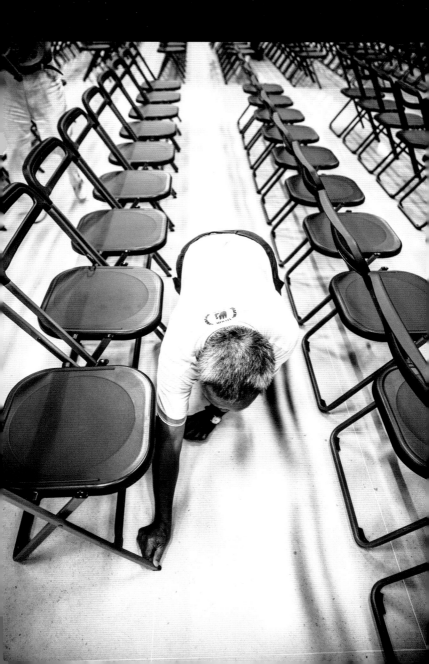

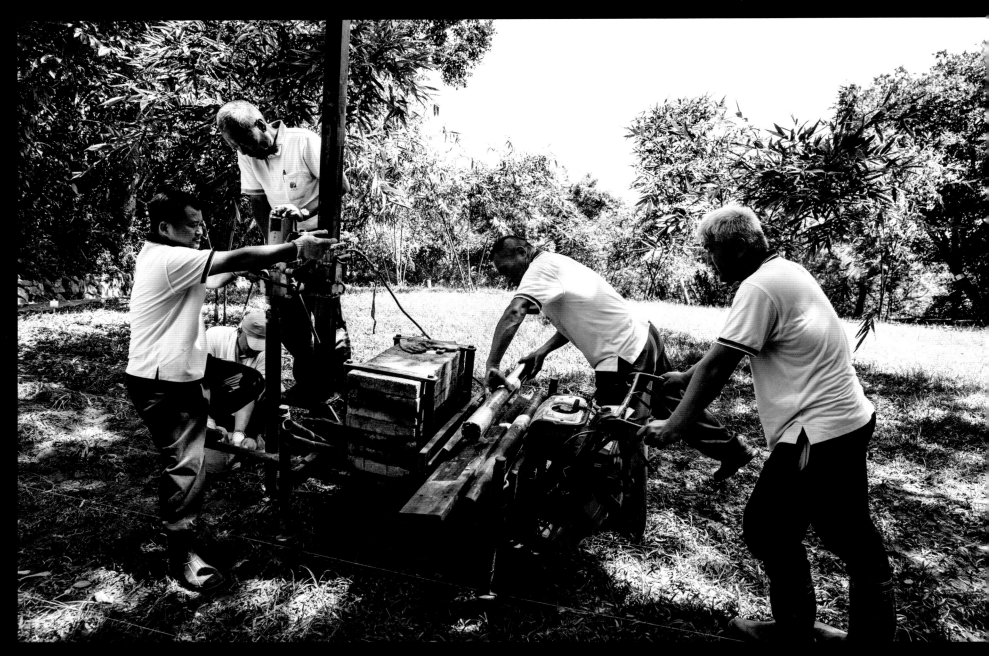

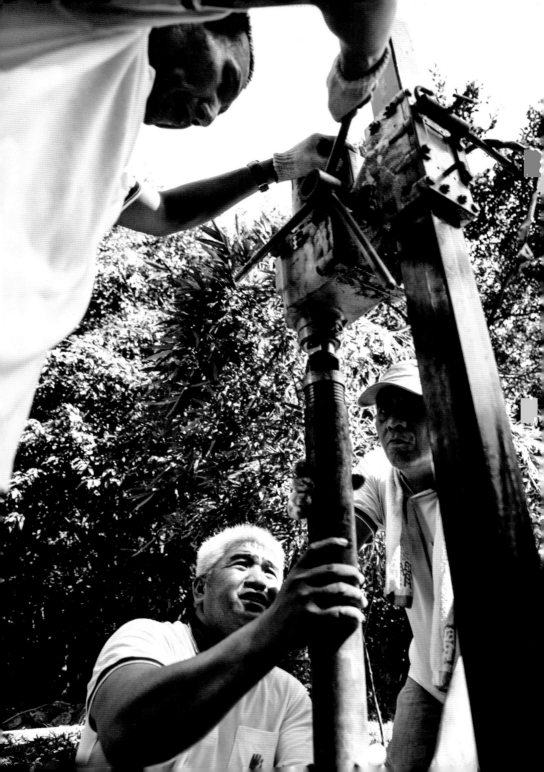

攝 影 者 的 話 ————————————— 我看見了，也希望有更多人看見。

生命中有將近二十年的時間在法鼓山拍照，

時常與許多法鼓山義工擦肩而過，

每當整理照片時，

看見最多的就是義工的影像。

這些影像雖然平凡，

也從來不是活動中的焦點與主角，

許多人甚至刻意避開鏡頭，迴避入鏡，

彷彿「隱身」已是習慣，

也清楚明瞭自己所扮演的角色就是「成就他人」

或協助完成一場活動，

因此自然而然地不希望「被看見」。

但身為攝影師，

有幸能參與活動前後的過程，

並置身於場邊與幕後，

透過鏡頭仍然捕捉到了義工們最真實而自然的身影。

在為攝影集挑選照片的過程中，

更深切感受到，

從過去到現在，法鼓山的每一天、每一年，

都是義工們所寫下的生命軌跡。

這本攝影集，

對個人而言，是向法鼓山義工致敬的一份獻禮，

照片不會說話，就像義工一樣地沉默，

但在這些從來不希望「被看見」的義工身上，

卻讓人看見了靜默的力量與最深的感動。

因此，我要說：「我看見了，也希望有更多人看見。」

這是法鼓山最美的風景，

也是最美麗的心靈圖畫。

看見
最美的風景
法鼓山
義工身影

攝　　　影：李東陽
文　　　案：鄧沛雯
出　　　版：法鼓文化

總　　　監：釋果賢
總　編　輯：陳重光
編　　　輯：李金瑛
美術設計：舞陽美術・吳家俊
地　　　址：112臺北市北投區公館路186號5樓
電　　　話：02-2893-4646
傳　　　真：02-2896-0731
網　　　址：http://www.ddc.com.tw
E-mail：market@ddc.com.tw
讀者服務專線：02-2896-1600
初版一刷：2015年2月
建議售價：新臺幣800元
郵撥帳號：50013371
戶　　　名：財團法人法鼓山文教基金會—法鼓文化
北美經銷處：紐約東初禪寺
Chan Meditation Center (New York, USA)
Tel: 718-592-6593　Fax: 718-592-0717

法鼓文化

國家圖書館出版品預行編目資料

看見法鼓山最美的風景：義工身影 / 李東陽攝影；
鄧沛雯文案. – 初版. – 臺北市：法鼓文化, 2015.02
　面；　公分
ISBN 978-957-598-666-7（平裝）

1.攝影集 2.志工

957.9　　　　　　　　　　　　　　　104000952